完全入門
24課

COMPLETE LEARN TO PLAY JAZZ GUITAR MANUAL

爵士吉他
完全入門24課

U0037937

Jazz Guitar

爵士吉他速成教材，無艱深樂理
24週養成基本爵士彈奏能力
適合具基本吉他基礎者使用

立即觀看！

QRSCAN

劉旭明 編著

內含影音教學 QR Code

麥書文化

作者簡介－劉旭明

JAZZ GUITAR

15歲開始學習吉他與長號，在學生時代除了積極參與樂團的音樂創作與編曲，更活躍於各音樂餐廳擔任駐唱樂團吉他手。1996年起開始任教於各音樂教室以及擔任多所中學的兼任音樂科教師。

2002年赴洛杉磯Musicians Institute（MI）進修。回國後隨即出版有聲吉他教材「前衛吉他」（麥書文化發行），以及參與多位唱片藝人與創作歌手的專輯製作、錄音、演出，並於2008年發表全創作演奏專輯「3D / Today, Tomorrow …」（喜瑪拉雅發行）。除此之外目前仍持續致力於教學系統教材研發寫作以及師資培育。

自序

JAZZ GUITAR

　　自從我中學開始彈吉他以來，接觸與彈奏的音樂類型都是搖滾樂與流行歌曲，有一天，當我開始關注爵士音樂並嘗試彈奏的時候，那些奇妙的旋律與和聲實在讓我摸不著頭緒，我嘗試用我彈奏多年搖滾與流行樂的方式卻總是不得其門而入，如果您也是有這般困擾的話，這本書就是您通往爵士殿堂的捷徑。

　　這本書並不是要指導讀者成為爵士吉他大師，而是僅僅期望讀者因為本書而有彈奏爵士音樂的基本能力，我分享了我自己入門學習爵士吉他所練習的方法，並且在多年教學實驗中歸納出最有效率的捷徑，我們省略了許多艱澀複雜的爵士音樂理論，取而代之的是實際的彈奏、背誦旋律、養成手指自然彈奏爵士旋律線的習慣。

　　不管您原來是彈奏民謠吉他、搖滾吉他、古典吉他，只要您有一些基本的吉他基礎，都可使用本書快速入門爵士吉他的領域，希望各位讀者能彈得愉快、玩得愉快。

劉旭明

本書使用說明

在進入爵士樂的領域之前，我們必須取得一本「The Real Book」，這是爵士樂的經典名曲集，內容中每首歌曲僅以五線譜的形式譜出大致上的主旋律以及和弦記號，爵士樂的演出形式大多是依據這樣的樂譜加以即興演奏或改編。而最早流傳的「The Real Book」版本其實是音樂學校的老師們方便教學而採譜然後累積與收集而來，以影印本的形式流傳世界各地，一直到第六版由Hal Leonard公司收集各曲目版權而正式由出版社出版，所以已經可以透過書店訂購。

而本書針對「The Real Book」內常被拿來演奏的曲目裡，歸納出五種常見的和弦進行狀況，以最高的效率與重點式的歸納加以訓練，在爵士樂曲的彈奏實戰時，即能輕易的遊刃有餘，要特別注意的是，雖然爵士樂注重即興的演奏，但不要忽略初期模仿的重要性，熟背本書裡要求大家「熟背」的部分，這樣才能讓自己的雙手養成自然的「爵士運指」，以應付瞬息萬變的即興演奏。

最後要提醒大家，進入一個新的音樂領域最重要的一件事就是「聽」！聽爵士樂、觀賞爵士演出、甚至演出爵士樂，音樂的許多奇妙的元素，光靠筆者的筆墨是無法道盡的，期望在24週之後，大家都能夠開心地玩爵士！

本公司鑒於數位學習的靈活使用趨勢，取消隨書附加之影音學習光碟，提供讀者更輕鬆便利之學習體驗，欲觀看教學示範影片及下載歌曲示範MP3音檔，請參照以下使用方法：

· 彈奏示範影片改以QR Code連結影音串流平台（麥書文化官方YouTube頻道）學習者可利用行動裝置掃描書中QR Code，即可立即觀看所對應之彈奏示範。另外也能掃描右上QR Code，連結至示範影片之播放清單。

影片播放清單

· 歌曲示範MP3音檔改為線上下載，欲下載本書MP3音檔，請掃描右下QR Code至麥書文化官網「好康下載」區下載（請先完成註冊並登入麥書文化官網會員）。

麥書文化官網

目錄

P.06
前言
認識爵士樂

P.09
第 1 課
常見的爵士和弦進行

P.14
第 2 課
琶音(1)

P.19
第 3 課
琶音(2)

P.24
第 4 課
屬七變化和弦

P.29
第 5 課
Walking Bass

P.37
第 6 課
拉丁爵士
Bossa Nova伴奏

P.44
第 7 課
爵士旋律的腔調(1)

P.51
第 8 課
爵士旋律的腔調(2)

P.57
第 9 課
爵士旋律的腔調(3)

P.62
第 10 課
彈奏不和諧旋律

P.67
第 11 課
爵士樂句撰寫(1)

P.71
第 12 課
爵士樂句撰寫(2)

P.75
第 13 課
爵士樂句撰寫(3)

P.79
第 14 課
大調II-V-I樂句

P.83
第 15 課
小調II-V-I樂句

P.86
第 16 課
Turnaround樂句

P.90
第 17 課
不解決的II-V

P.93
第 18 課
Bebop Bridge

P.96
第 19 課
藍調樂句

P.100
第 20 課
練習曲（1）
Jazz Blues

P.104
第 21 課
練習曲（2）
Jazz Minor Blues

P.107
第 22 課
練習曲（3）
Charlie Parker Blues

P.110
第 23 課
練習曲（4）
藍色巴薩

P.112
第 24 課
練習曲（5）
太陽

認識爵士樂

早期爵士並無完整的形式與風格。在20世紀初期的美國，各地方流行的音樂都不盡相同。這些音樂起初並無交集。但自從錄音技術的發明，廣播電台及唱片的流行，各地的音樂就如同野火般地傳播開來，再加上樂手們彼此吸收不同的音樂風格，漸漸的爵士樂也稍具雛形。指的是一種具有搖擺及藍調風格的音樂。

此時的音樂仍然如同古典音樂一般非常嚴謹注意，演出的型式也以大樂隊（Big Band）編制為主，演奏的也就是當時的主流音樂。這個時期是音樂上的戰國時代，各樂團相互較勁，相互挖角，起起落落，而真正能夠歷久不衰的大樂團，除了那些在商業上非常成功的白人樂團Tommy Dorsey、Glenn Miller等之外，就屬Duke Ellington及Count Basie兩個樂團而已。這兩個樂隊造就出無數的爵士樂好手，如Coleman Hawkins、Lester Young、Ben Webster、Johnny Hodges、Cootie Williams等人，更為未來爵士樂發展奠定一個良好的基礎。

爵士樂是一門「即興」的藝術；是非常個性化的音樂。這樣的想法在這個時期隨著大樂團經營不易而相繼沒落更令樂手們重視個體的自由。許多樂手開始仿效Charlie Parker將Swing時期傳唱的曲子以快速的節拍加以變奏與即興，被視為當時很過癮的事。比較Bebop和Swing，Bebop較注重個人的即興演奏，演出形式以小樂團（Combo）為主，曲式的組織較為鬆散，因此樂手也較大的空間可以揮灑。此時的樂手如Charlie Parker（薩克斯風）、Dizzy Gillespie（小號）、Bud Powell（鋼琴）、Max Roach（鼓）、Ray Brown（貝斯）的演奏風格幾乎可以說是Bebop的代表。

後咆哮時期
(Hard Bop:1955-1970)

基本上Hard Bop這個名詞泛指在1950年前期至1960年末期的爵士樂總稱，並不代表某特定風格的音樂。大致上說來，凡是在Bebop之後到Fusion（融合樂）出現之前，除了Free Jazz（自由爵士）之外的爵士樂都可進入Hard Bop的範疇。

這個時期可說是爵士樂創作力最旺盛的時代，接受過Bebop的洗禮，樂手們對編曲與演奏技巧更成熟，創造出豐富多元化風格；甚至嘗試融入一些更容易為人接受的音樂，如Gospel、R&B、Afro、Latin等元素。或者厭倦了快速、喧嘩、機械式的Bebop曲風，轉而尋求一種較為平靜、內斂的即興表達方式，如Cool Jazz。加上Blue Note唱片公司對有個性的爵士樂手鼎力支持，發行一些叫好並不叫座的唱片，進而刺激爵士樂市場朝著一個多元化創作的走向。

Hard Bop大致上旋律較為單純，節奏較為鮮明，速度較Bebop慢。此時樂手和曲風是密不可分，如早期Miles Davis和Cool Jazz；Clifford Brown-Max Roach仍堅守Bebop；Horace Silver與Funk Jazz；Jimmy Smith和Stanley Turrentine則是Soul Jazz；甚至稍後Miles Davis和John Coltrane合作之下產生的Modal Jazz，更為往後的自由爵士打開了一扇大門。

這個時期的音樂充滿了前衛的實驗性質，為了追求即興演奏上的極限，打破節奏的藩籬，挑戰和聲的概念，所以在一般人的耳朵聽起來可能是一種雜亂、不和諧、怪異的音樂，這種勇於向極限挑戰的勇氣，正是使得爵士樂能夠不斷地變化而前進的精神。這一派代表的樂手包含Cecil Taylor、Ornette Coleman、Eric Dolphy、Archie Shepp、Sun Ra、Gil Evans、Charles Mingus等。

自由爵士
(Free Jazz:1960-1970)

融合樂
(Fusion:1970後)

因為電子合成樂器的出現，主流音樂轉向在這時期蓬勃發展的搖滾樂，Miles Davis等爵士音樂家嘗試將搖滾節奏融入爵士樂之中，從此以後爵士樂進入一個新的Jazz-Rock、Fusion時代。這個爵士樂融合運動為當時似乎已經走下坡的爵士樂找到一條新的出路。

早期的融合樂大多是屬於Jazz-Rock的型態，簡單的旋律線條，再加上強烈且單純的搖滾節拍，節奏化的即興樂句穿插其中，成了這時期爵士樂的特色。這個時

期的代表性人物或樂團除了Miles Davis外，還有Herbie Hancock的Quartet、Wayne Shorter和Joe Zawinul合組的Weather Report、Chick Corea的Return to Forever等。

1980年代是整體商業音樂市場進入爆炸性的黃金時期，資訊的流通與科技的發達使得越來越多新一代年輕人投入音樂的戰場，在爵士樂的領域與流行音樂或其他受歡迎的音樂風格間的隔閡越來越小，以致不同型態的Fusion如雨後春筍般地出現，如Jazz-Latin、Jazz-Funk、Jazz-R&B、甚至Jazz-Pop等等。和Hard Bop時期多元化的爵士樂不同的是在Hard Bop中雖然有各種不同的樂風，但仍可明顯聽出爵士樂的傳統與規則；而Fusion Jazz幾乎已經無法和其他的音樂元素作一明顯的區分。

此時除了老牌爵士唱片公司Blue Note外，新成立的GRP唱片更將Fusion推到更高峰，Spyro Gyra、Four Play、Lee Ritenour、Yellowjackets、Rippingtons等等都是80年代後Fusion的代表性樂團或樂手，GRP這個品牌的音樂因為大都屬於柔順歡愉輕盈的風格，後來被冠上另一個新的Fusion派別「Smooth Jazz」。

拉丁音樂大致上分為二種較通行的風格：1、Afra-Cuban（Caribbean）：包括了Salsa、Cha-Cha、Mambo、Bolero等流行於西班牙語系古巴與加勒比海周圍國家的音樂。2、Brazilian：包括了Samba、Bossa Nova流行於巴西葡萄牙語系的音樂。

基本上說來，拉丁音樂是一種建構在節奏模式上的音樂，和聲和旋律線條則較為單純。因此打擊樂器在拉丁音樂之中扮演非常重要的角色。爵士和拉丁音樂的曲式結構非常類似，「主旋律－即興－主旋律」的結構大量被採用。就像是早期爵士樂的盛行，拉丁音樂也因為錄音技術及收音機的發明而流行於美洲大陸。爵士樂和拉丁音樂之間的交流也日益頻繁，爵士樂手吸收拉丁音樂的節奏精華；拉丁音樂則吸取爵士樂豐富的和聲變化，兩者漸漸地不分彼此。

特別一提的是1959年巴西音樂家Antonio Carlos Jobim技巧地將爵士樂之中一些獨特的特質成功地融入巴西音樂之中，而造就了現今最受歡迎的Bossa Nova。而知名的爵士好手如Stan Getz、Charlie Byrd、Kenny Dorham等都相繼加入演奏這種曲風的風潮，如今Bossa Nova已經成為爵士樂演奏之中不可或缺的曲目。

常見的爵士和弦進行

五種常見的爵士和弦進行

　　爵士音樂在約一百年的發展演進後，曲式已有一些規則被流傳下來，以下是五種在爵士音樂裡常見的和弦進行結構。

1、大調 II-V-I 和弦進行：

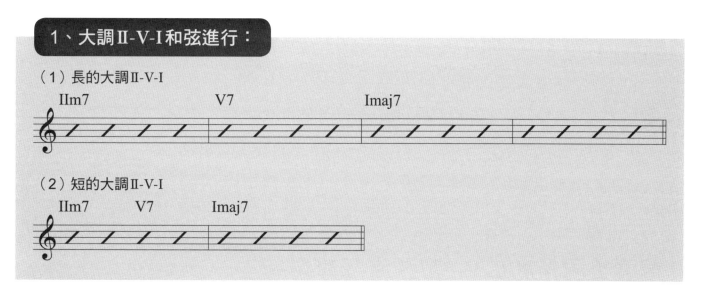

（1）長的大調 II-V-I

IIm7　　　　V7　　　　Imaj7

（2）短的大調 II-V-I

IIm7　　V7　　Imaj7

2、小調 II-V-I 和弦進行：

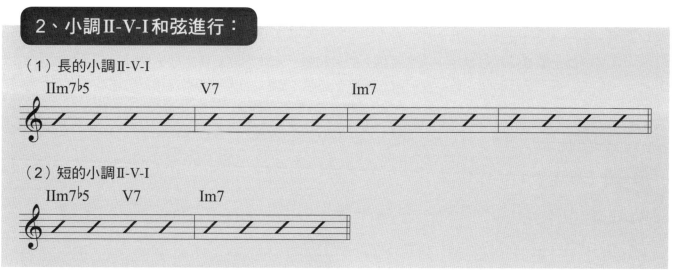

（1）長的小調 II-V-I

IIm7♭5　　　　V7　　　　Im7

（2）短的小調 II-V-I

IIm7♭5　　V7　　Im7

3、回頭（Turnaround）和弦進行：

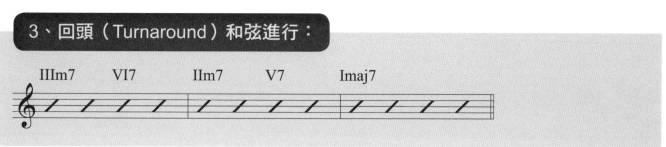

IIIm7　　VI7　　IIm7　　V7　　Imaj7

4、不解決的II-V和弦進行（V之後接非I的任何和弦）：

（1）長的不解決II-V

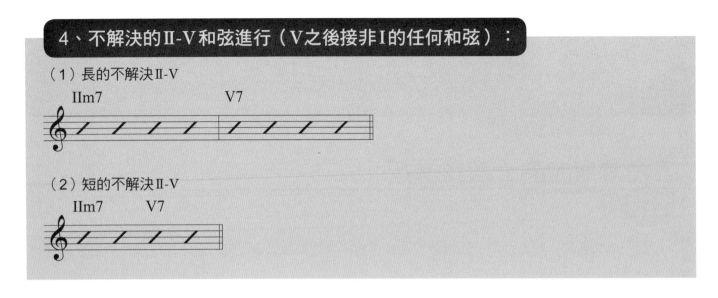

（2）短的不解決II-V

5、Bebop Bridge：

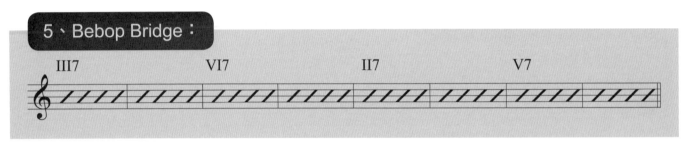

具爵士風格的II-V-I和弦進行套裝組

常見的爵士風格的和弦使用手法是將譜上的七和弦「延伸」為聲音組成更複雜的「九和弦」、「十一和弦」或「十三和弦」等，甚至將五級屬七和弦（V7）加入不和諧音程以製造和弦進行的張力，以下是一些爵士吉他手常用的套裝用法，請將其練習並熟練之。

【練習】1-1

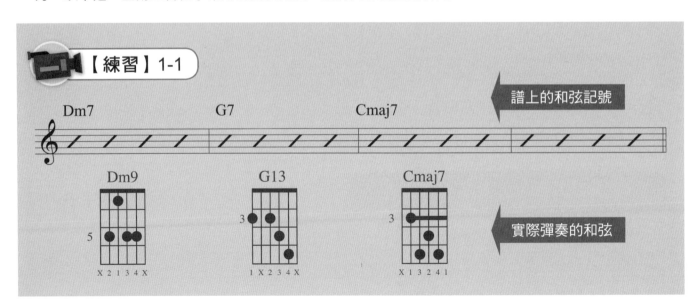

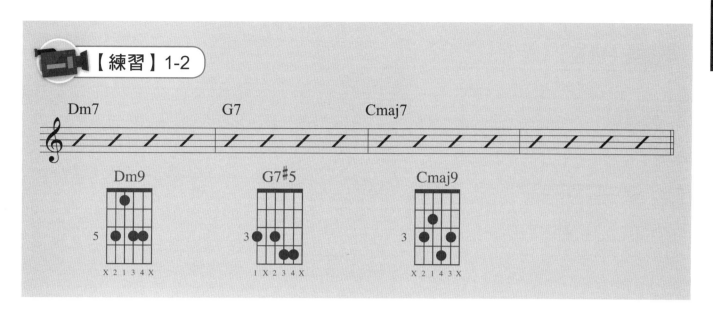

【練習】1-2

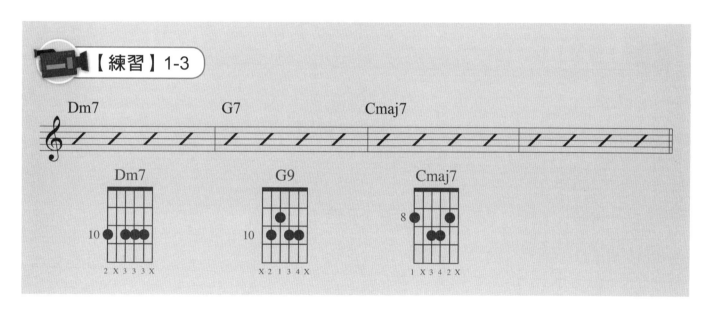

【練習】1-3

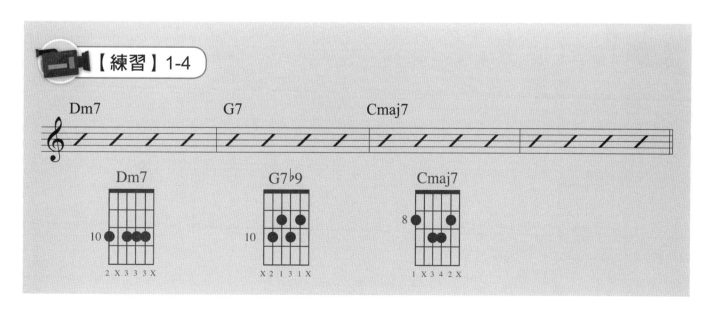

【練習】1-4

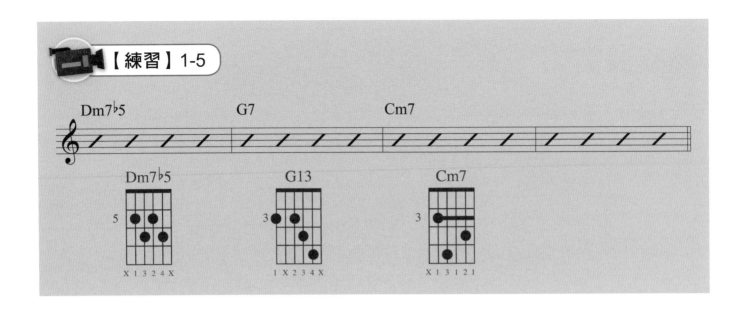

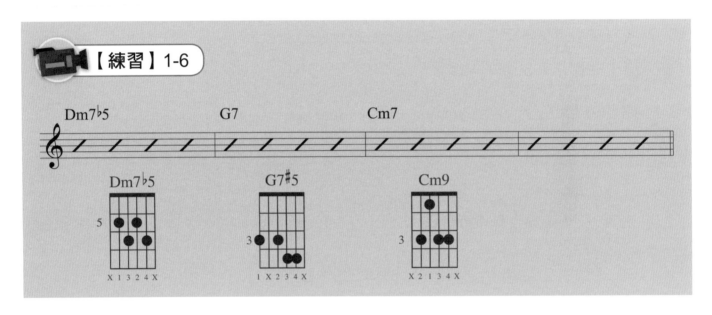

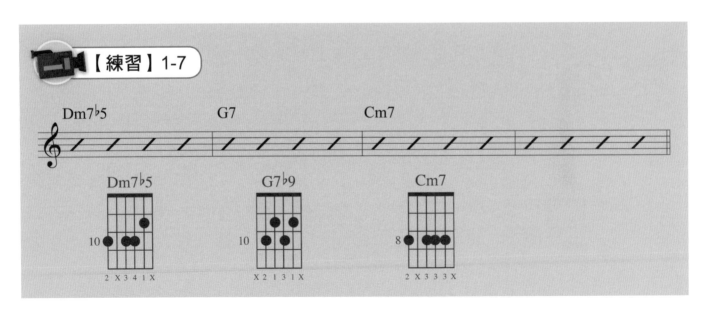

和弦級數

　　一首曲子之所以被稱為「C大調」，是因為在正常情況下，旋律與和弦組成音都在C大調音階的範圍裡。所以C大調範圍裡會產生的七和弦有：Cmaj7、Dm7、Em7、Fmaj7、G7、Am7、Bm7♭5。所以稱Cmaj7和弦為C大調一級和弦（Imaj7）；而Dm7和弦為C大調二級和弦（IIm7）…依此類推。這個就是俗稱的「大調順階和弦」，公式如下：

<div align="center">

Imaj7、IIm7、IIIm7、IVmaj7、V7、VIm7、VIIm7♭5

</div>

C大調順階和弦
C大調音階：C D E F G A B

和弦級數		I	II	III	IV	V	VI	VII	I
順階和弦		Cmaj7	Dm7	Em7	Fmaj7	G7	Am7	Bm7♭5	Cmaj7
組成音	七度音	B	C	D	E	F	G	A	B
	五度音	G	A	B	C	D	E	F	G
	三度音	E	F	G	A	B	C	D	E
	根音	C	D	E	F	G	A	B	C

<div align="center">

由C大調順階和弦的所有和弦組成音得知，都是由C大調音階構成。

</div>

　　相同的，小調音階也有其順階和弦公式：Im7、IIm7♭5、♭IIImaj7、IVm7、Vm7、♭VImaj7、♭VII7。特別注意的是在爵士樂裡，小調的五級和弦常為了增強和弦與和弦間和聲連接的聲響效果，改為V7。（註：更詳細的和弦級數論述請參考麥書文化出版的「現代吉他系統教程 Level 1」）

琶音（1）

　　在爵士樂即興演奏的發展歷史上，吉他這項樂器並沒有參與太多，所以爵士的即興演奏與那些以吉他為主角的藍調、搖滾樂的即興演奏邏輯與方式大不相同，所以要彈出濃濃的「爵士風」，還是必須先摒棄藍調與搖滾常使用的音階，而練習以琶音為主體結構的即興演奏方式。首先，我們必須熟記四種七和弦（Xmaj7、X7、Xm7、Xm7♭5）的琶音指型：

1、大七和弦琶音（Xmaj7）：

Pattern #2

Pattern #4

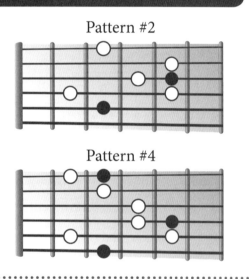

2、屬七和弦琶音（X7）：

Pattern #1

Pattern #2

Pattern #4

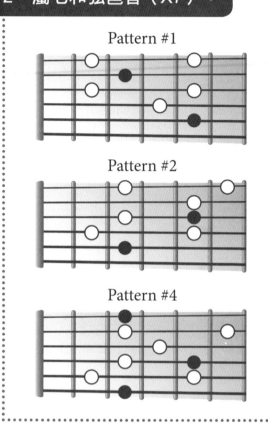

3、小七和弦琶音（Xm7）：

Pattern #2

Pattern #4

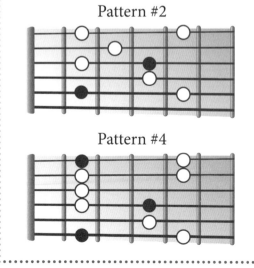

4、小七減五和弦琶音（Xm7♭5）：

Pattern #1

Pattern #3

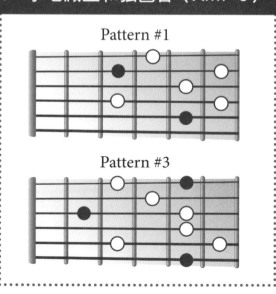

大調 II-V-I 和弦進行

※以下練習皆為 Standard Tuning （♫ = ♪♪）

以 IIm7 Pattern #2為首的大調 II-V-I。

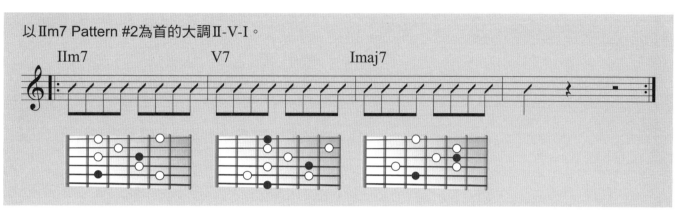

【練習】2-1　　彈奏八分音符，每個和弦皆由低音弦根音開始。

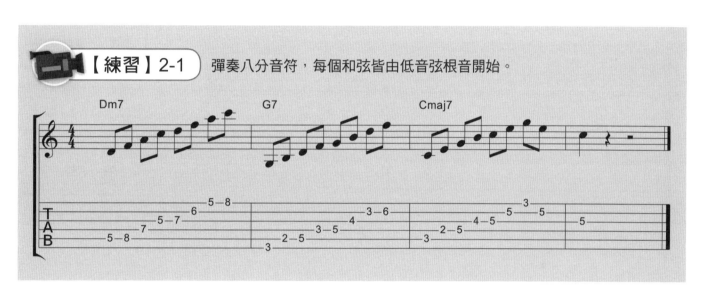

【練習】2-2　　彈奏八分音符，每個和弦皆由第一弦開始。

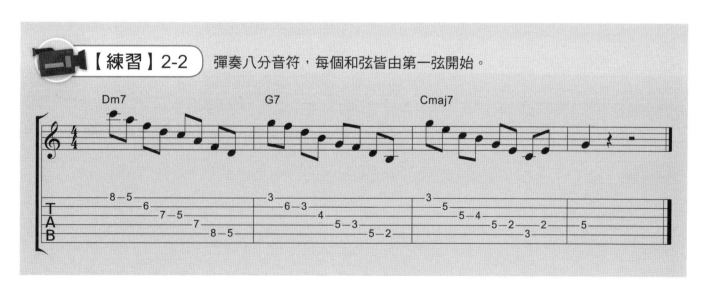

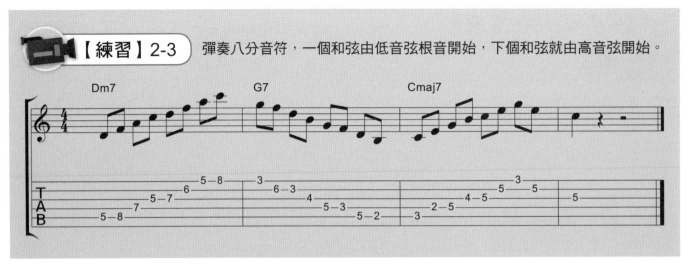

【練習】2-3　彈奏八分音符，一個和弦由低音弦根音開始，下個和弦就由高音弦開始。

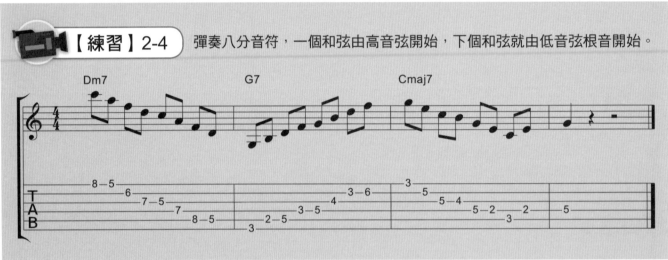

【練習】2-4　彈奏八分音符，一個和弦由高音弦開始，下個和弦就由低音弦根音開始。

另一個大調 II-V-I 的把位，以 IIm7 Pattern #4為首。

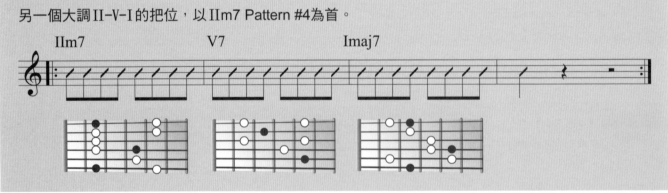

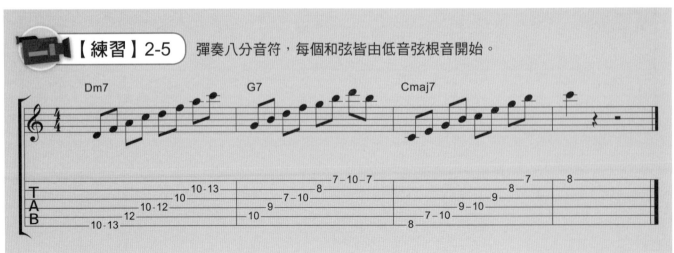

【練習】2-5　彈奏八分音符，每個和弦皆由低音弦根音開始。

【練習】2-6　彈奏八分音符，每個和弦皆由第一弦開始。

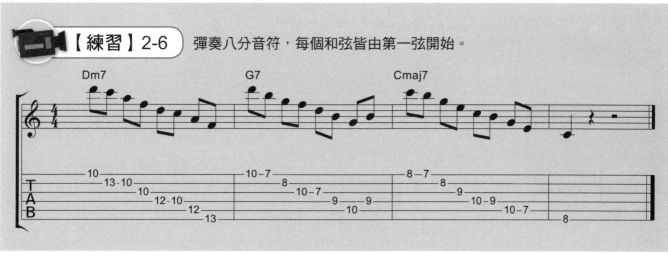

【練習】2-7　彈奏八分音符，一個和弦由低音弦根音開始，下個和弦就由高音弦開始。

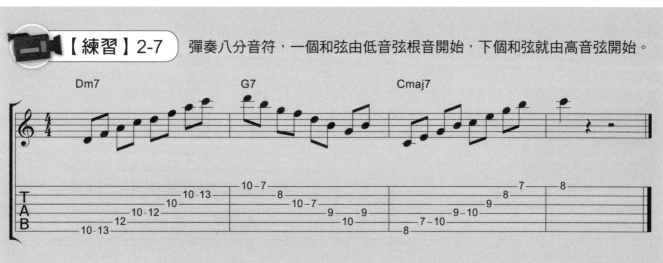

【練習】2-8　彈奏八分音符，一個和弦由高音弦開始，下個和弦就由低音弦根音開始。

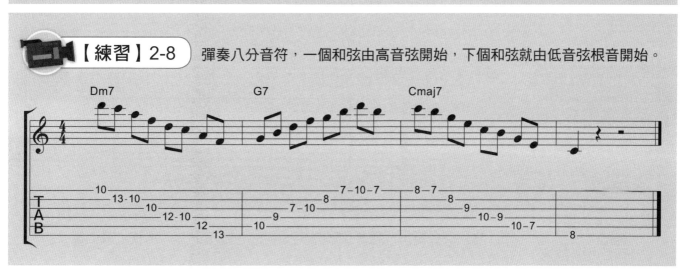

指型（*Fingering Patterns*）編號的說明

1、Pattern #1 & Pattern #2：

將任意「第五弦」上的音符當作「主音」，從這個音符為基準可向左、右兩側各彈出一個相同調性與名稱的「音階」、「和弦」或「琶音」。左側的稱「Pattern #1」；右側的稱「Pattern #2」。

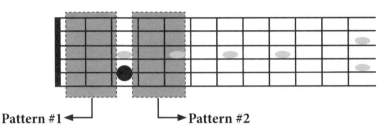

2、Pattern #3 & Pattern #4：

將任意「第六弦」上的音符當作「主音」，從這個音符為基準可向左、右兩側各彈出一個相同調性與名稱的「音階」、「和弦」或「琶音」。左側的稱「Pattern #3」；右側的稱「Pattern #4」。

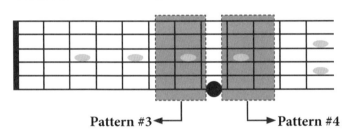

3、Pattern #5：

下圖兩個音這樣的相對位置是「八度音」，第四弦的音名皆可由第六弦推得。

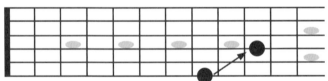

將任意「第四弦」上的音符當作「主音」，從這個音符為基準一樣地可向左、右兩側各彈出一個相同調性與名稱的「音階」、「和弦」或「琶音」。但是左邊的指型其實就是「Pattern #4」，右側的稱「Pattern #5」。

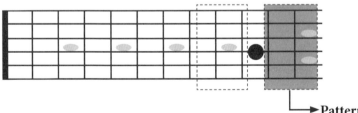

也就是任何「音階」、「和弦」或「琶音」的指型圖裡的「最低主音」位置在第四弦上的指型稱為「Pattern #5」。

琶音（2）

小調II-V-I和弦進行

※以下練習皆為 Standard Tuning

以IIm7♭5 Pattern #1為首的小調II-V-I。

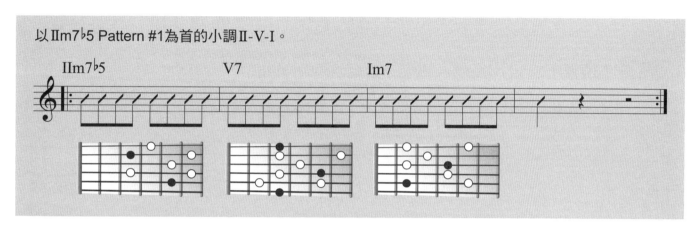

【練習】3-1　彈奏八分音符，每個和弦皆由低音弦根音開始。

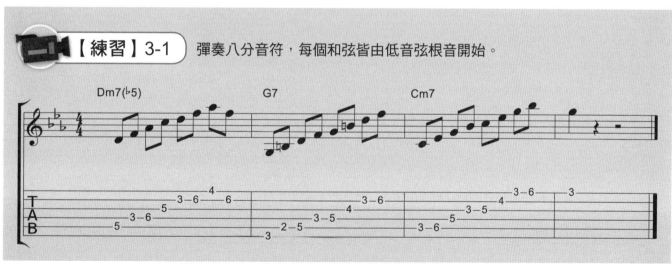

【練習】3-2　彈奏八分音符，每個和弦皆由第一弦開始。

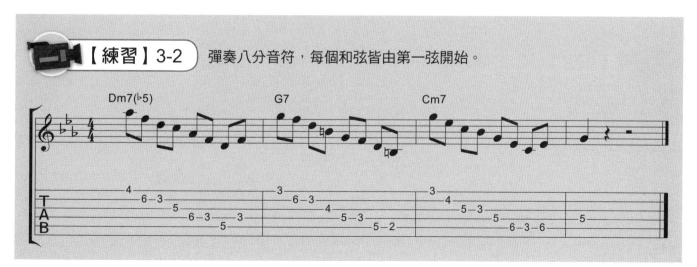

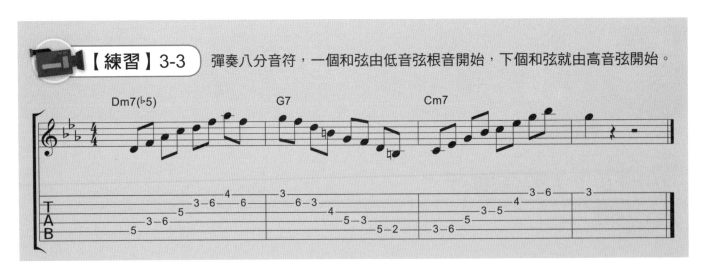

【練習】3-3　彈奏八分音符，一個和弦由低音弦根音開始，下個和弦就由高音弦開始。

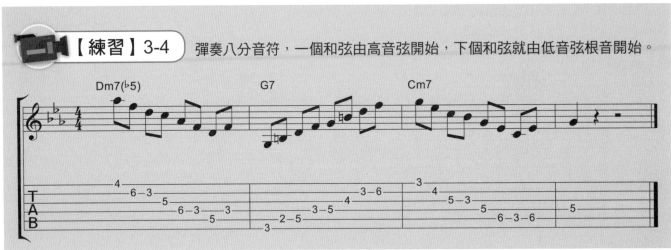

【練習】3-4　彈奏八分音符，一個和弦由高音弦開始，下個和弦就由低音弦根音開始。

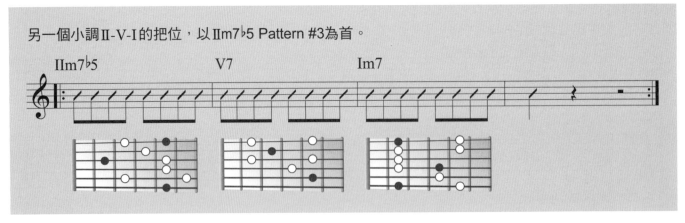

另一個小調 II-V-I 的把位，以 IIm7♭5 Pattern #3為首。

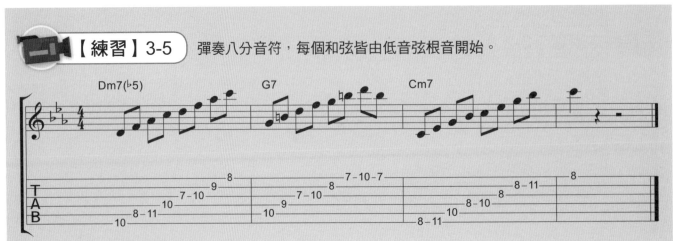

【練習】3-5　彈奏八分音符，每個和弦皆由低音弦根音開始。

【練習】3-6 彈奏八分音符，每個和弦皆由第一弦開始。

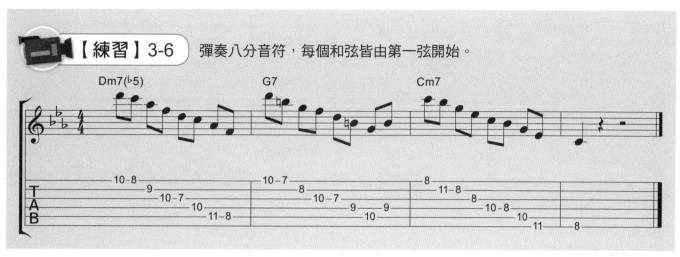

【練習】3-7 彈奏八分音符，一個和弦由低音弦根音開始，下個和弦就由高音弦開始。

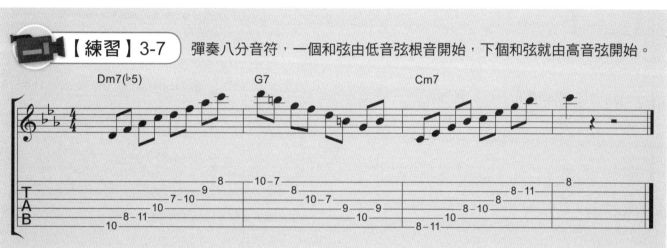

【練習】3-8 彈奏八分音符，一個和弦由高音弦開始，下個和弦就由低音弦根音開始。

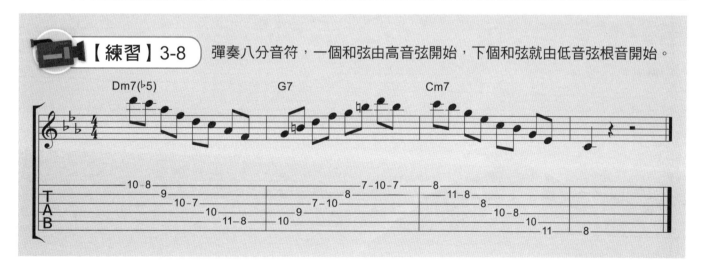

【練習】
3-9

練習曲

這是爵士名曲〈秋葉〉的和弦進行，彈奏每小節指定的和弦琶音，甚至可以嘗試在該和弦進行下使用各個和弦琶音即興Solo。

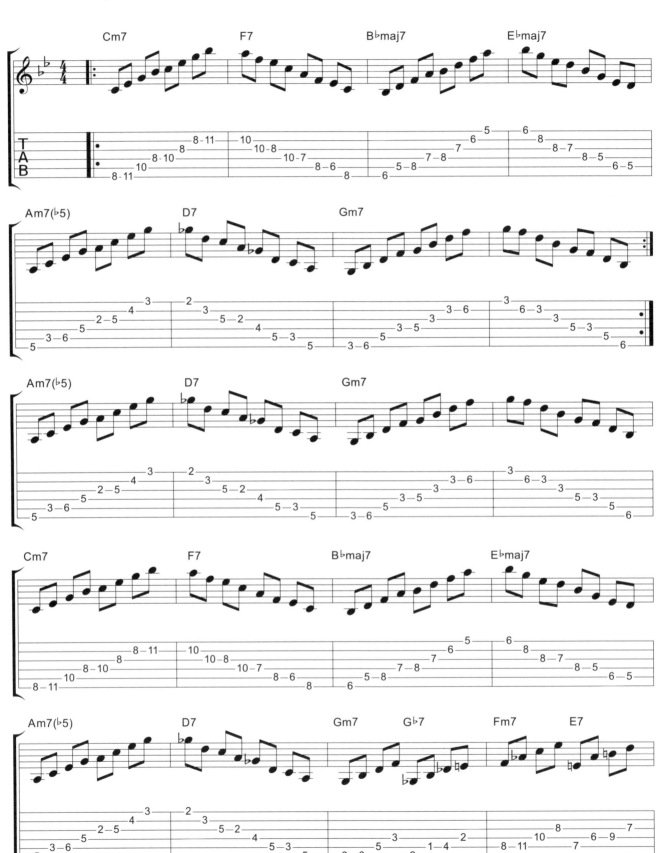

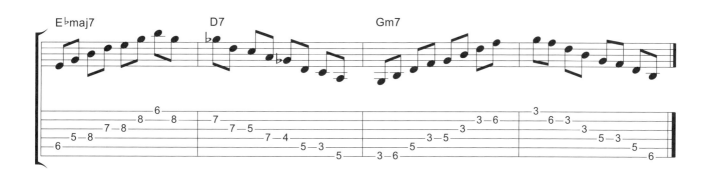

隨堂筆記 MEMO

屬七變化和弦

屬七變化和弦的指型

　　除了一般正常四大類的七和弦外（Xmaj7、X7、Xm7、Xm7♭5），Jazz Real Book裡的和弦常出現帶有變化音的屬七和弦。

　　屬七和弦的最主要結構為：根音、大三度音、小七度音。我們在指板上先把這三個音符找出來，即構成一個屬七和弦「Shell」指型，我們再進一步暸解在這個「Shell」旁邊的完全五度音與大九度音的位置，就可以輕易地按出任何屬七變化和弦。而所謂的屬七變化和弦是指屬七和弦額外加入不和諧音以製造和聲的張力，包含♭5、♯5、♭9、♯9四個音。

1、根音在第6弦上：

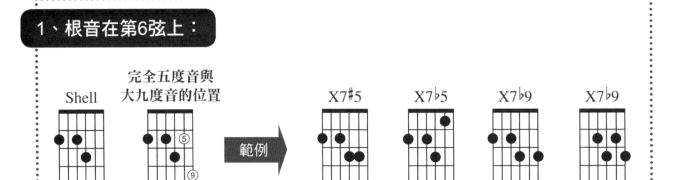

2、根音在第5弦上：

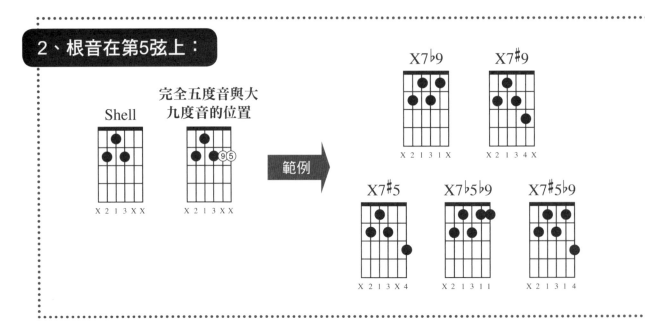

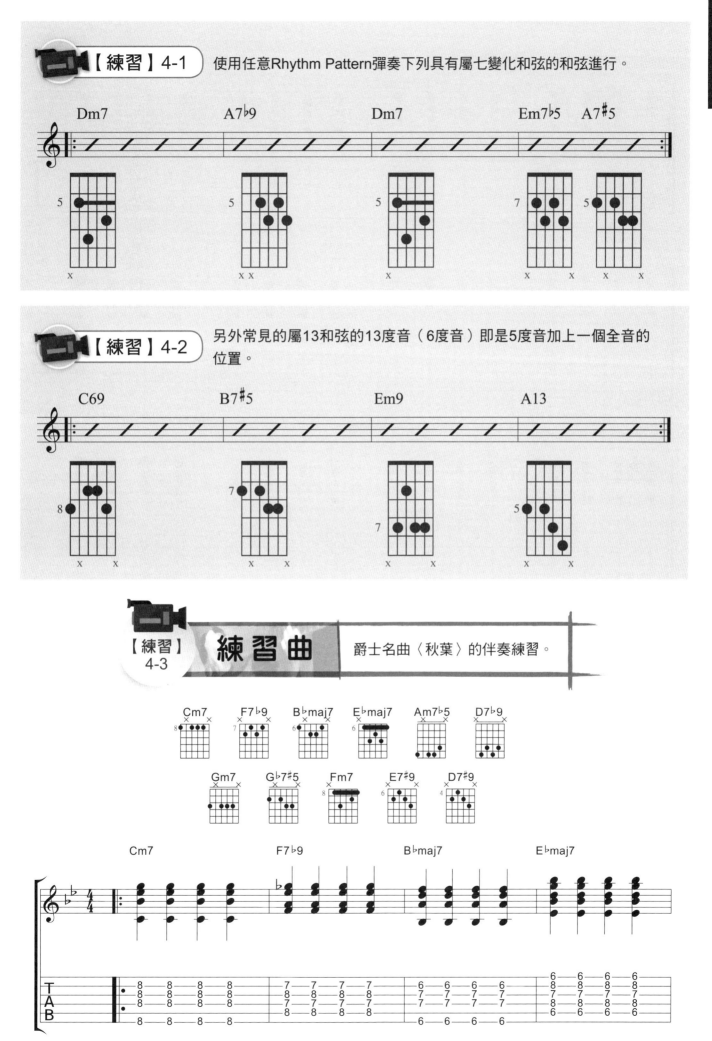

【練習】4-1　使用任意Rhythm Pattern彈奏下列具有屬七變化和弦的和弦進行。

【練習】4-2　另外常見的屬13和弦的13度音（6度音）即是5度音加上一個全音的位置。

【練習】4-3　練習曲　爵士名曲〈秋葉〉的伴奏練習。

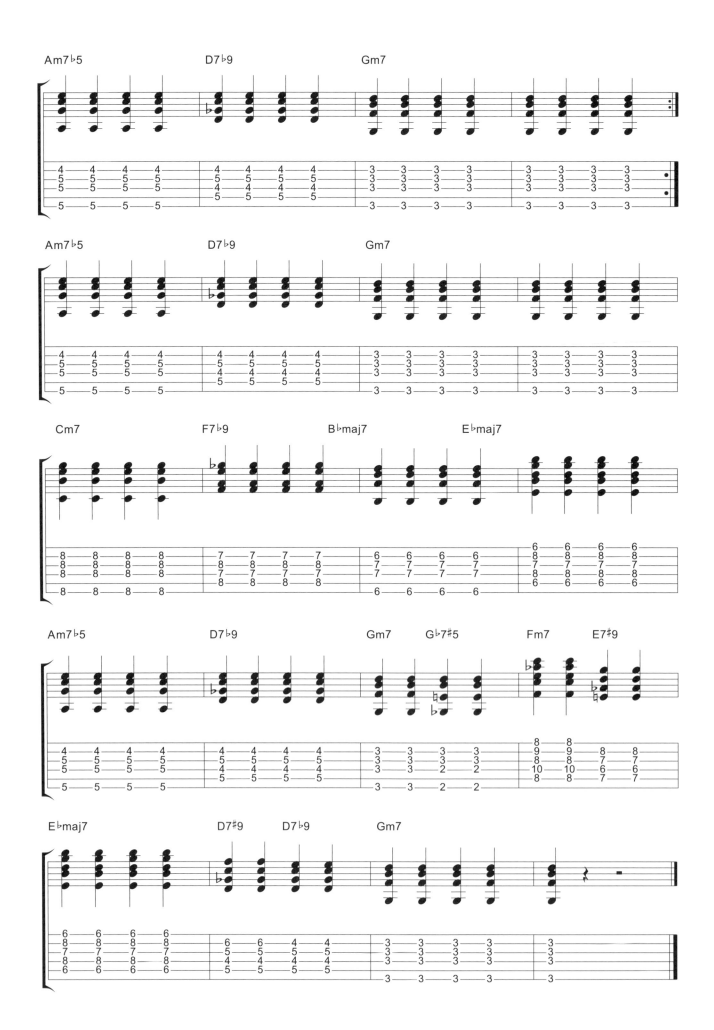

【練習】
4-4

練習曲

爵士名曲〈酒與玫瑰的日子〉的
伴奏練習。

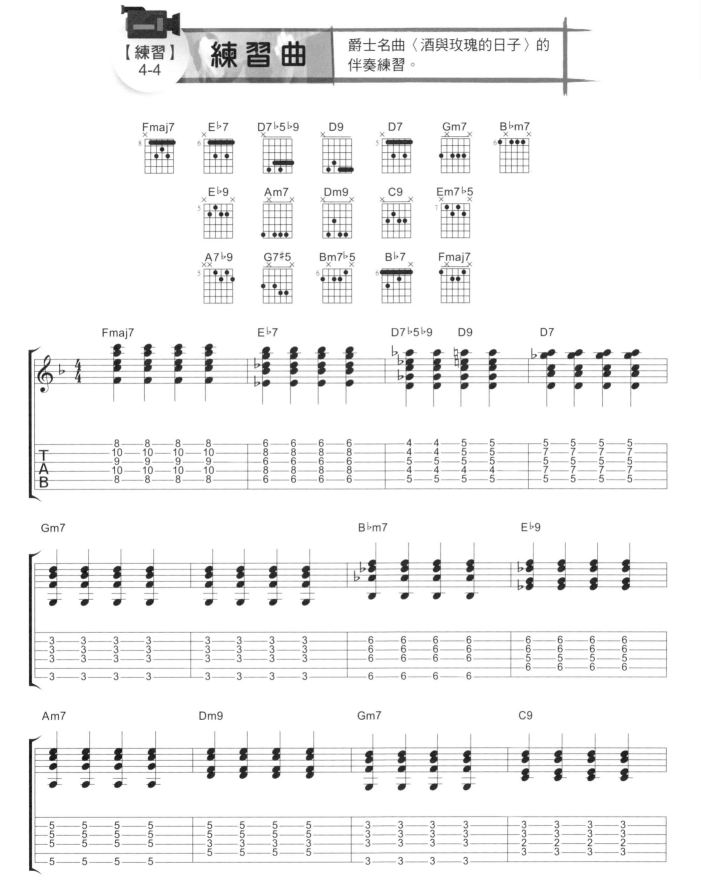

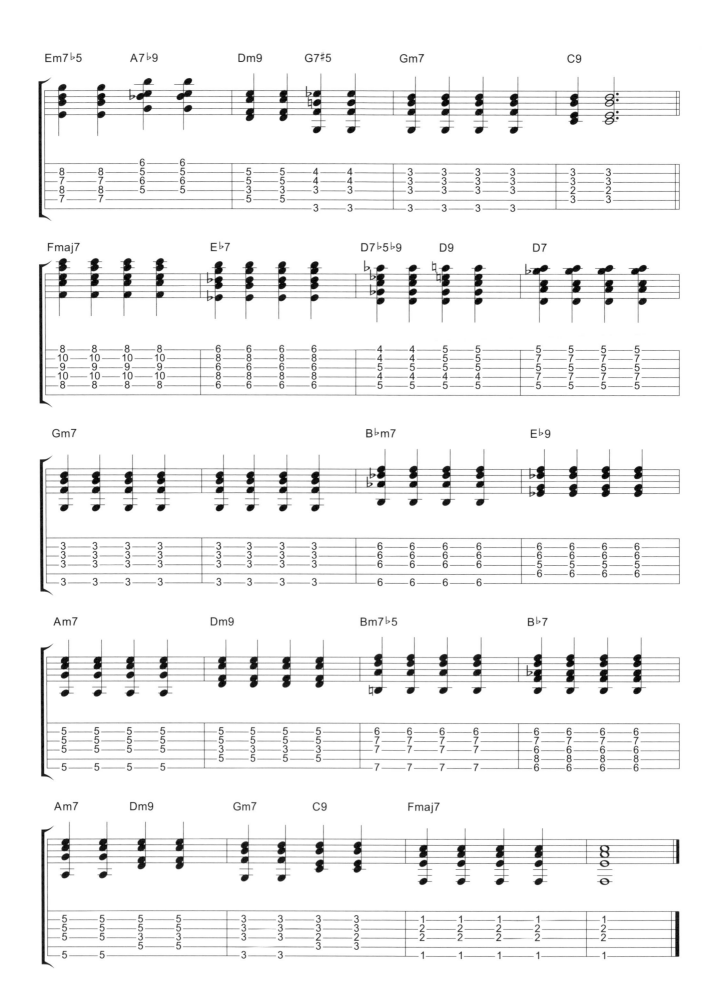

Walking Bass

Walking Bass Lines

※以下練習皆為 Standard Tuning （♩ = ♪♪）

在Swing風格的爵士樂中，Walking Bass是最常被Bass手們使用的伴奏方式，本週我們將學習如何把這種手法運用在吉他上，並結合和弦，是一種很酷的伴奏方法。

1、每一和弦兩拍的狀況：

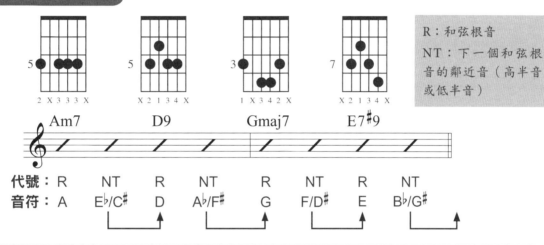

> R：和弦根音
>
> NT：下一個和弦根音的鄰近音（高半音或低半音）

代號：	R	NT	R	NT	R	NT	R	NT
音符：	A	E♭/C#	D	A♭/F#	G	F/D#	E	B♭/G#

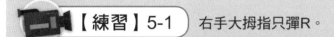

【練習】5-1　右手大拇指只彈R。

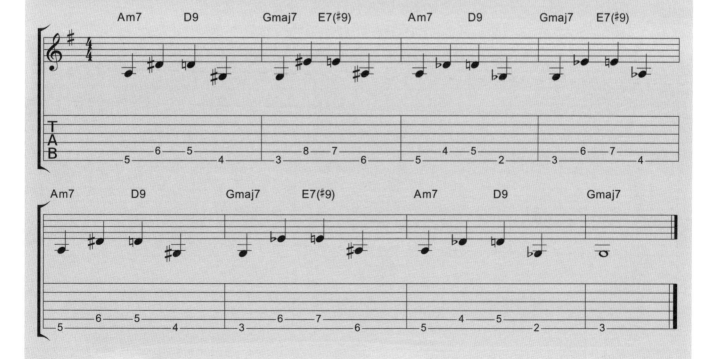

【練習】5-2　右手大拇指彈R＋正拍和弦。

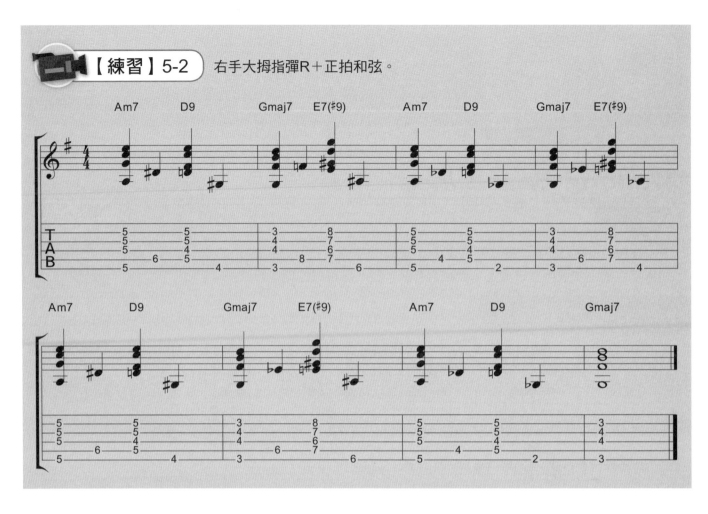

【練習】5-3　右手大拇指彈R＋反拍和弦（Swing）。

【練習】5-4 綜合上述三種右手彈奏方式。

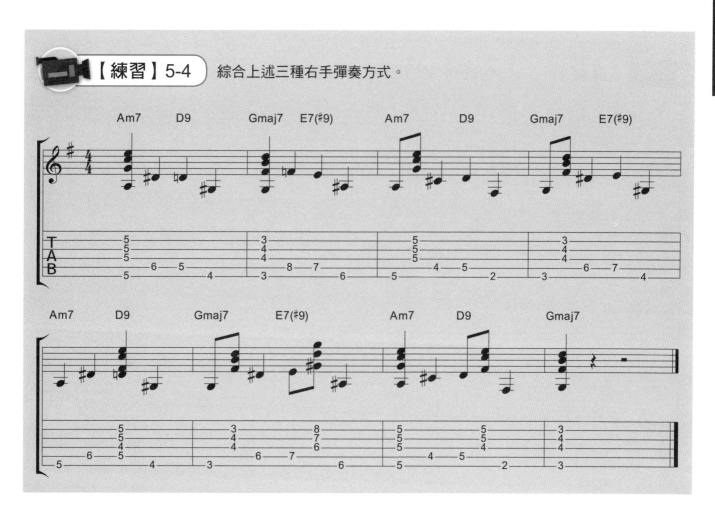

2、每一和弦四拍的狀況：

以下是常用的彈奏方式：

方式	第一拍	第二拍	第三拍	第四拍
方式1	R	R降半音	R	NT
方式2	R	CT	CT	CT或NT
方式3	R	5th	R	NT

R（Root）：和弦根音
NT（Neighbor Tone）：下一個和弦根音的鄰近音（高半音或低半音）
CT（Chord Tone）：和弦組成音
5th：五度音程

【練習】5-5　使用方式1，右手大拇指只彈R。

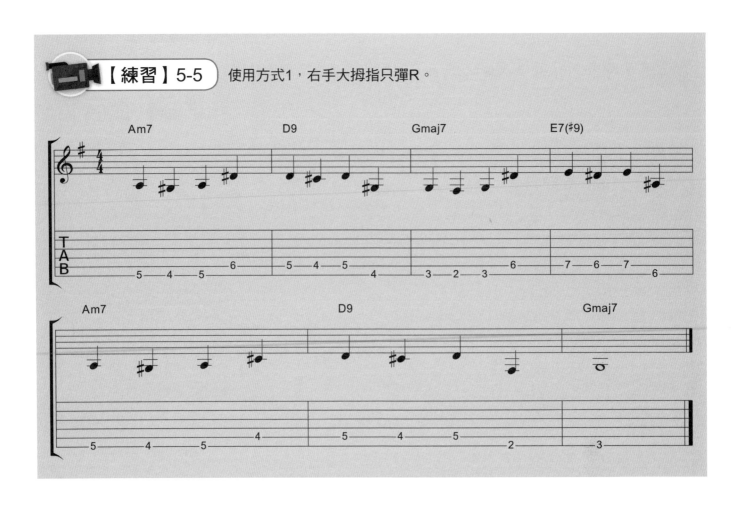

【練習】5-6　使用方式1，右手大拇指彈R＋正拍和弦。

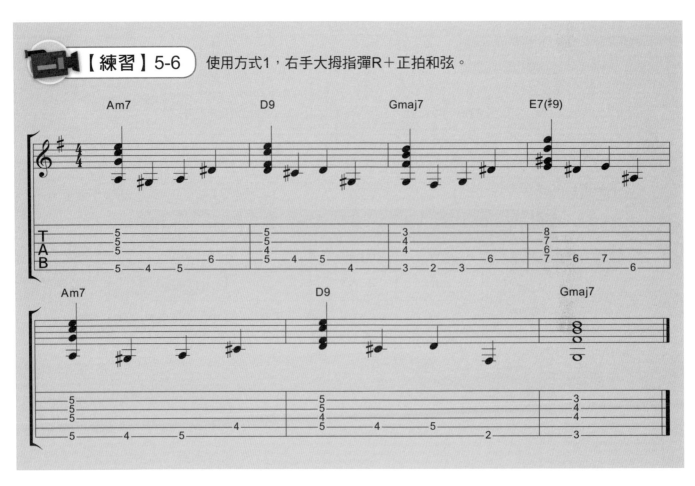

【練習】5-7 使用方式1，右手大拇指彈R＋反拍和弦。

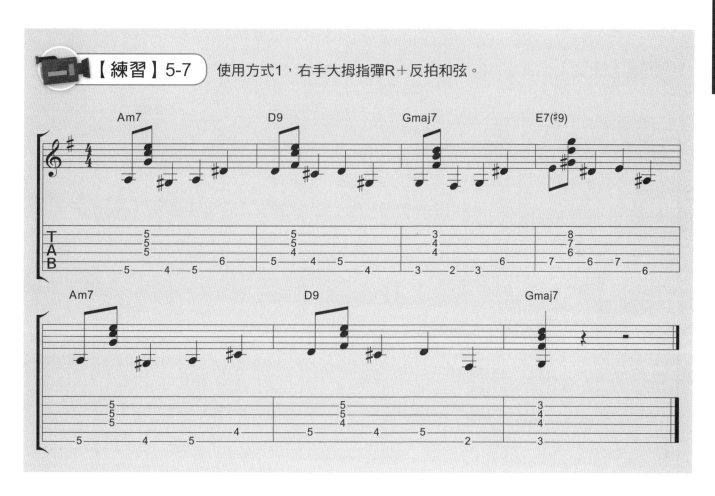

【練習】5-8 使用方式2，右手大拇指只彈R。

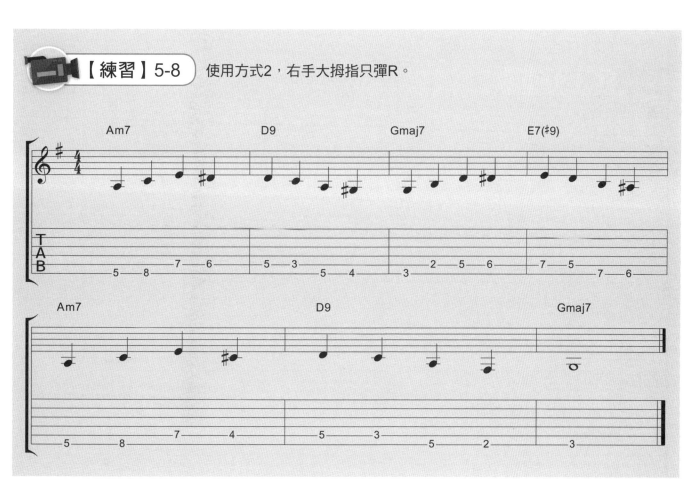

【練習】5-9　使用方式2，右手大拇指彈R＋正拍和弦。

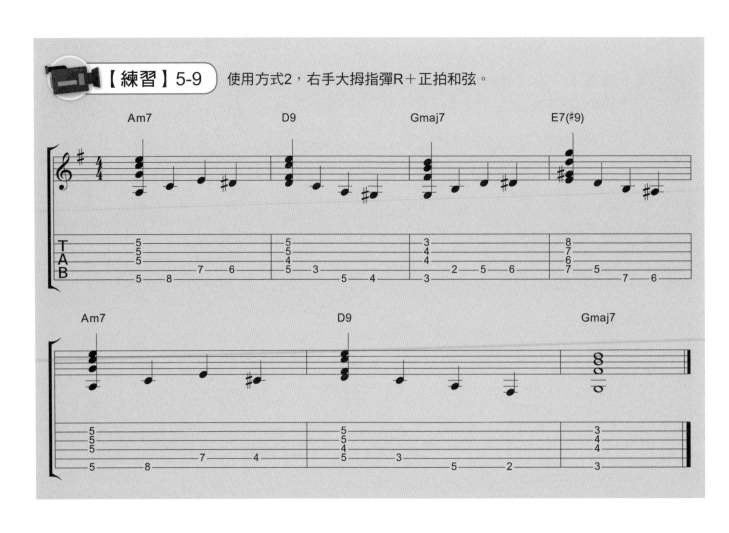

【練習】5-10　使用方式2，右手大拇指彈R＋反拍和弦（Swing）。

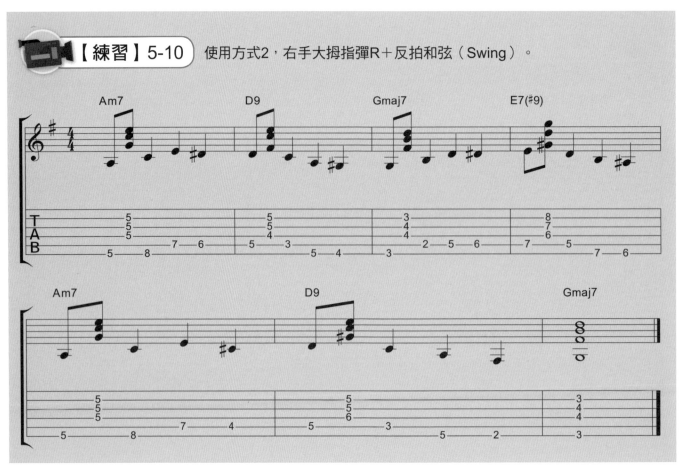

【練習】5-11 使用方式3，右手大拇指只彈R。

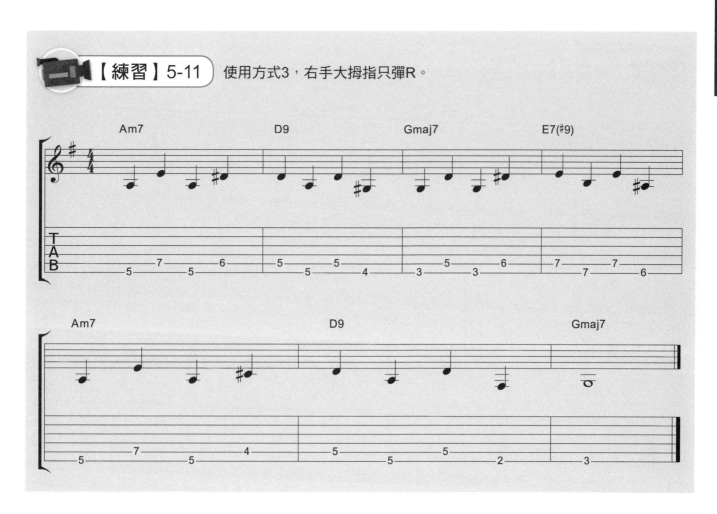

【練習】5-12 使用方式3，右手大拇指彈R＋正拍和弦。

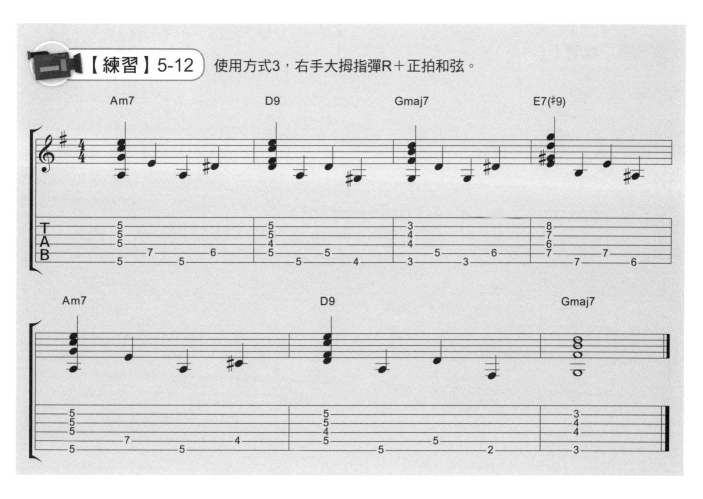

【練習】5-13　使用方式3，右手大拇指彈R＋反拍和弦（Swing）。

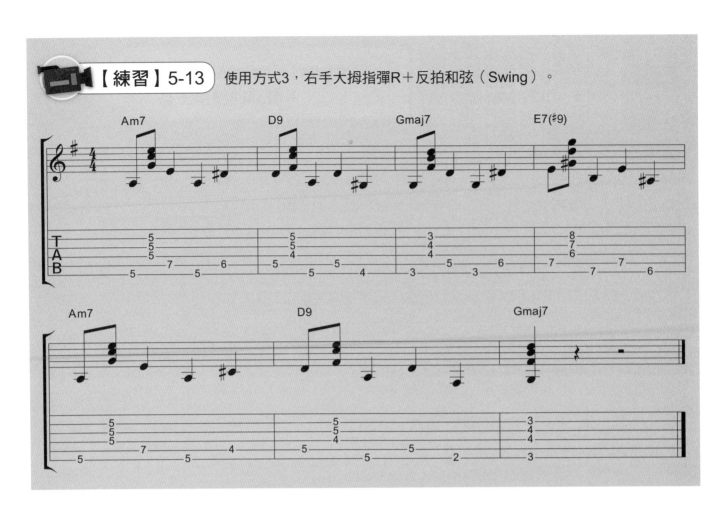

【練習】5-14　綜合上述三種方式與三種右手彈奏方式。

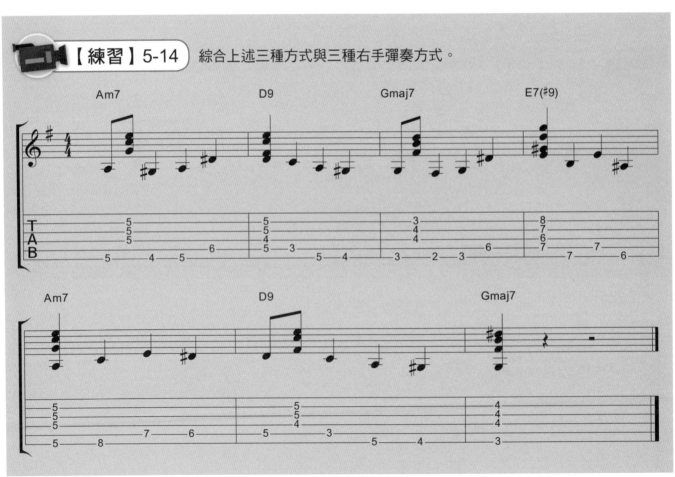

第6課 拉丁爵士Bossa Nova伴奏

Bossa Nova節奏的一小節節奏組（The 1-Bar Pattern）

Bossa Nova節奏形態是由右手大拇指彈奏Bass音；食指、中指、無名指負責彈奏和弦的部分，最基本的是一小節的節奏形態。Bass的部分可以兩個二分音符都保持在和弦的根音，或者一個根音而另一個則為根音的五度音程。

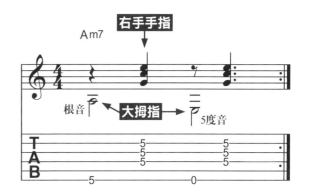

【練習】6-1

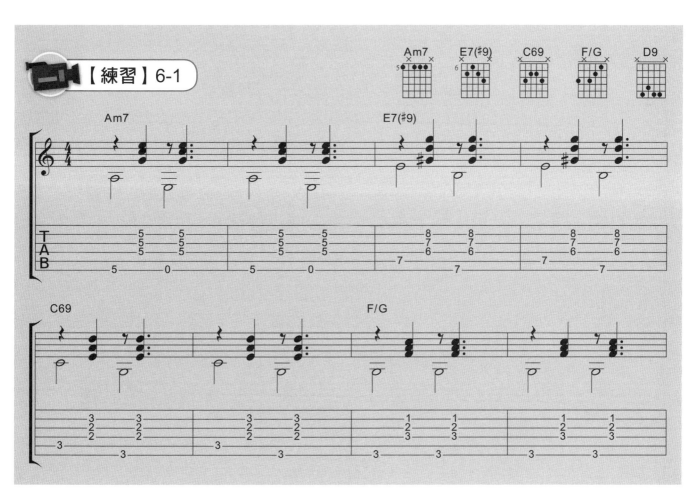

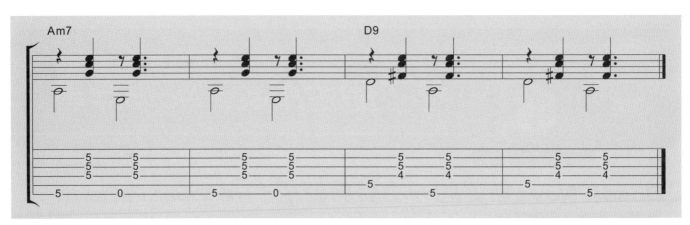

【練習】6-2

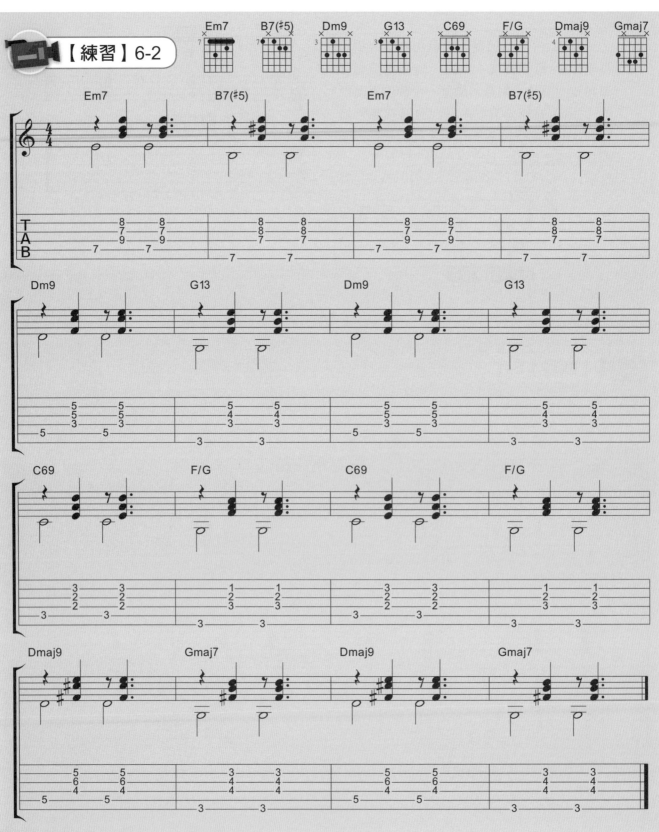

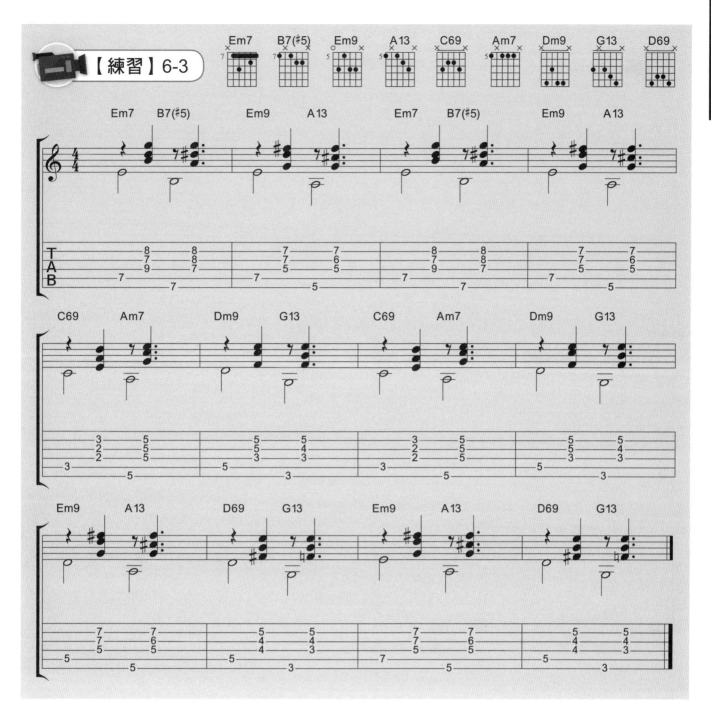

【練習】6-4

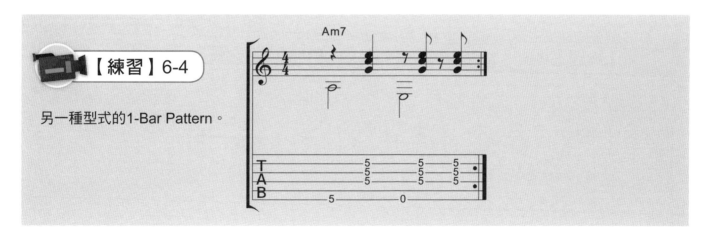

另一種型式的1-Bar Pattern。

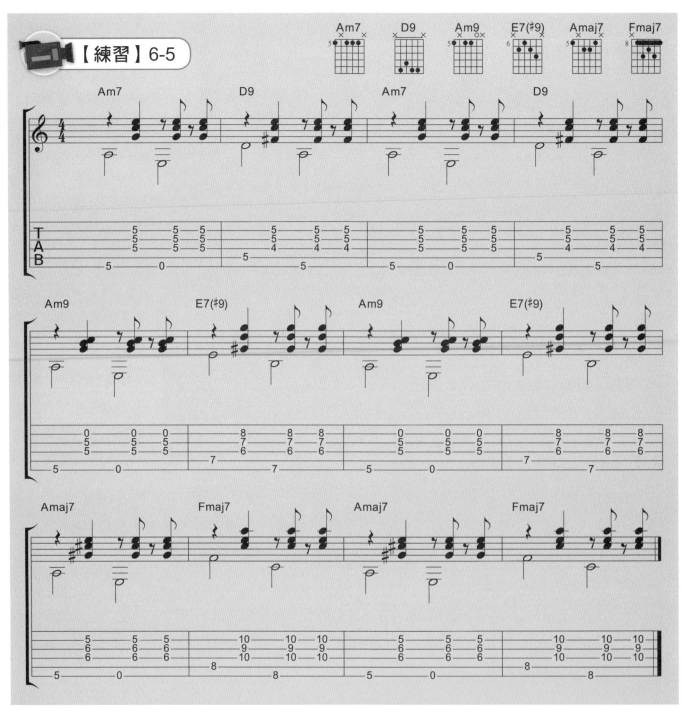

【練習】6-5

【練習】6-6　和弦搶半拍的1-Bar Pattern型式。

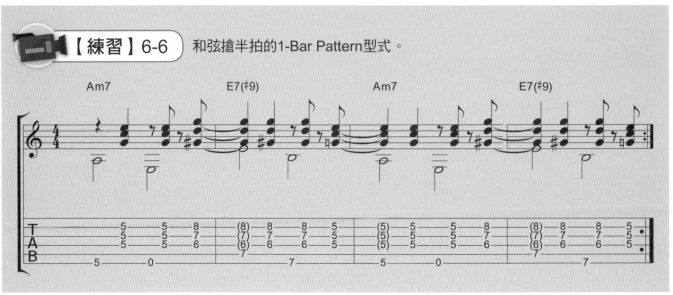

【練習】6-7

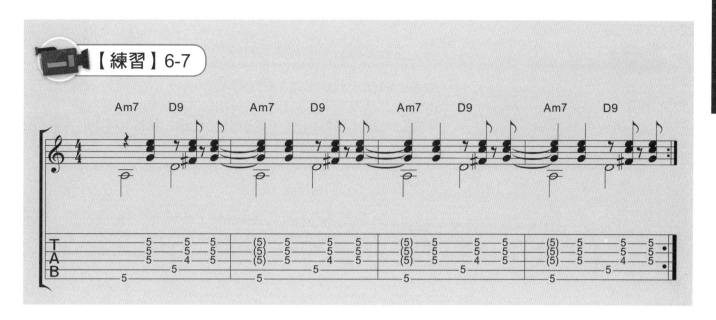

Bossa Nova節奏的兩小節節奏組（The 2-Bar Pattern）

Bossa Nova吉他的2-Bar Pattern
節奏為結合打擊樂器Clave與Bass的
組合，二分音符的Bass音依然可以選
擇維持在根音或是根音與五度音的交
錯彈奏。

Clave節奏：

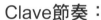

吉他彈奏範例

※以下練習皆為 Standard Tuning

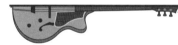

【練習】6-8　這裡示範的是比較常用的伴奏方式，整個節奏組是兩小節為一個循環單位（2-Bar Pattern）。

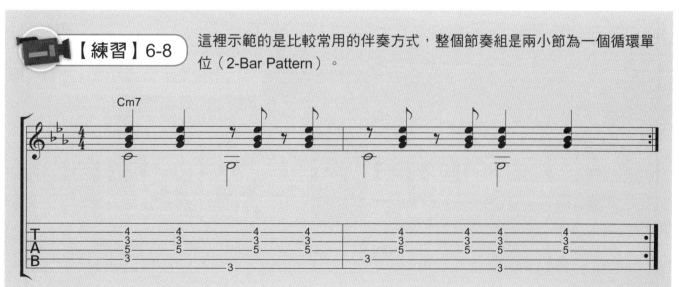

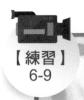

練習曲

以下為爵士名曲〈藍色巴薩〉的節奏吉他部分。要注意2-Bar Pattern裡第二小節若有新的和弦，新和弦的高音部分將會在第一小節第四拍後半拍就出現，例如第5-6小節、第9-10小節、第13-14小節。另外要特別注意第15-16小節和弦的位置。

巴薩諾瓦（Bossa Nova）的故事

巴薩諾瓦（Bossa Nova）是葡萄牙文，「Bossa」原意是演奏森巴（Samba）時的自然風格與氣質，「Nova」則是新的意思。結合起來，Bossa Nova就是一種融合了傳統巴西森巴（Samba）節奏與啜樂（Choro）的一種「新派音樂」。正統的Bossa Nova的起源是南美洲巴西土生土長的音樂，之後流傳到北美洲之後廣為爵士樂壇所喜愛，由美國爵士樂手大力推廣。

與傳統南美及拉丁音樂不同的是，Bossa Nova不像森巴（Samba）那樣節奏強烈，拋棄了巴西音樂傳統密集的鼓點而採用旋律以表現，故除擁有南美音樂的熱情外，還帶有一份慵懶和輕鬆的感覺。

Bossa Nova在1950年代末期的巴西興起。1959年，由法國導演Marcel Camus執導的巴西電影《黑色奧菲斯》（Black Orpheus）勇奪坎城影展、奧斯卡金像獎與金球獎三項最佳外語片獎；帶有Bossa Nova風格的電影主題曲〈A Felicidade〉和〈Desafinado〉風行一時，人們開始對Bossa Nova音樂產生興趣。1960年代美國更掀起一陣Bossa Nova風潮，延燒到世界各地，影響了往後1970、80年代的電影及流行音樂。

被譽為Bossa Nova之父的Antônio Carlos Jobim，1927年生於里約熱內盧，1994年逝於紐約，曾獲葛萊美獎的巴西詞曲創作人、作曲家、編曲家、歌手、鋼琴家與吉他手。有著創作Bossa Nova曲風背後的強大原動力，Jobim因譜曲〈The Girl From Ipanema〉以及許多爵士樂與流行音樂而廣為人知，被公認是二十世紀最具影響力的作曲家之一，他的曲子至今仍被許多巴西與國際間的歌手與演奏家演出。

爵士旋律的腔調（1）

針對Major系列和弦

※以下練習皆為 Standard Tuning （♩ = ♪♪）

　　爵士樂即興演奏的素材除了各個和弦的Arpeggio外，常會延伸使用音階或鄰近半音等。以下練習皆以Xmaj7 Arpeggio為主，以大調音階或 Lydian或半音階為輔，通常可套用於大三、大七、大九、大六等和弦上。務必將下列的練習「熟背」起來。

以Cmaj7 Arpeggio Pattern #4 為主結構的旋律：

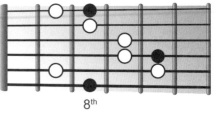

8th

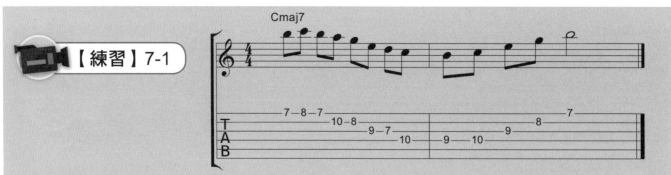

【練習】7-1

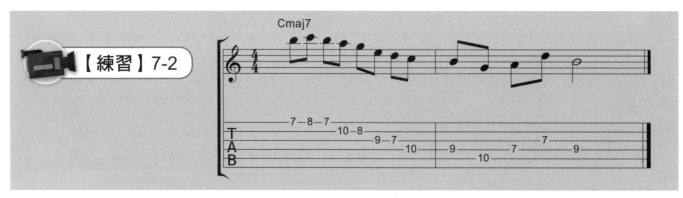

【練習】7-2

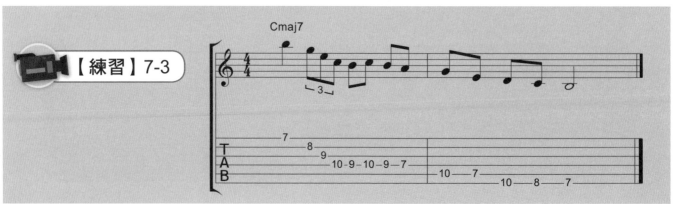

【練習】7-3

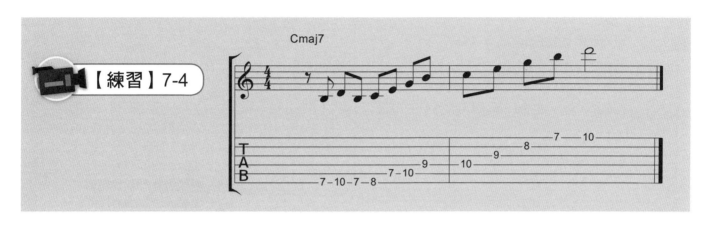

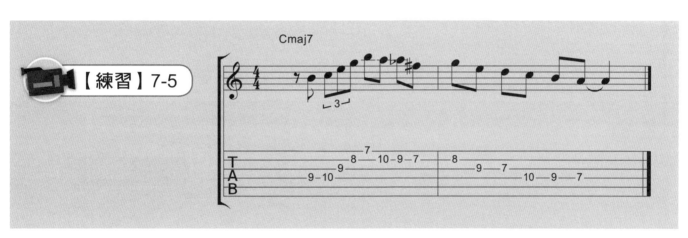

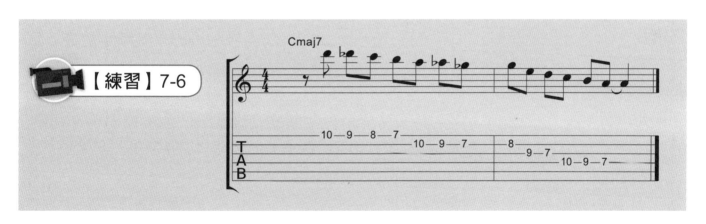

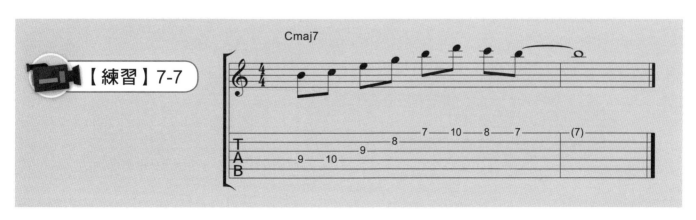

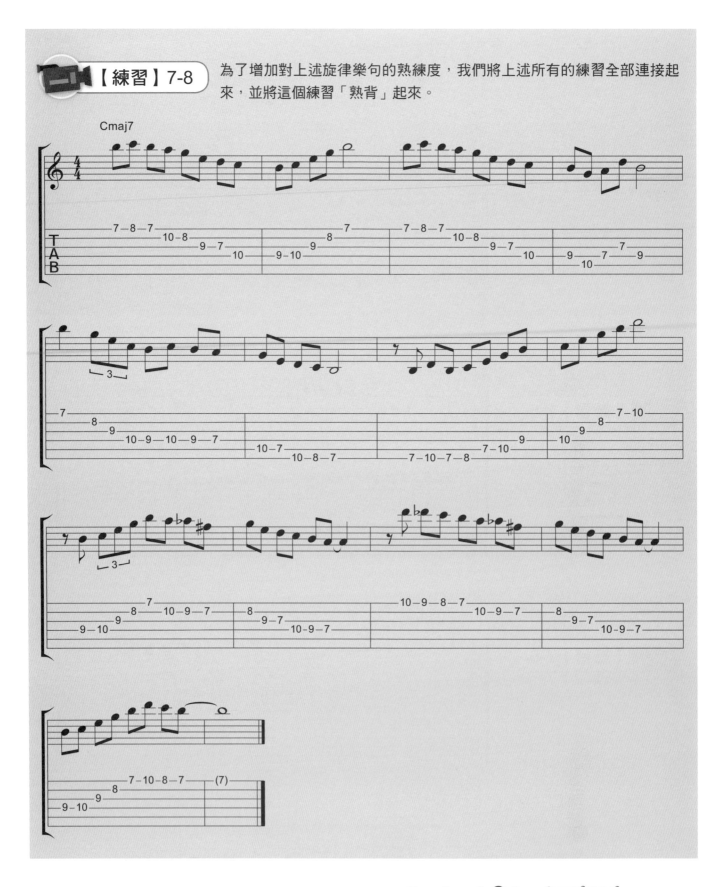

【練習】7-8　為了增加對上述旋律樂句的熟練度，我們將上述所有的練習全部連接起來，並將這個練習「熟背」起來。

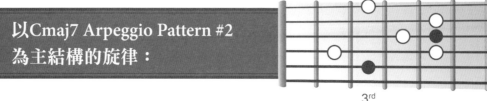

以Cmaj7 Arpeggio Pattern #2
為主結構的旋律：

3rd

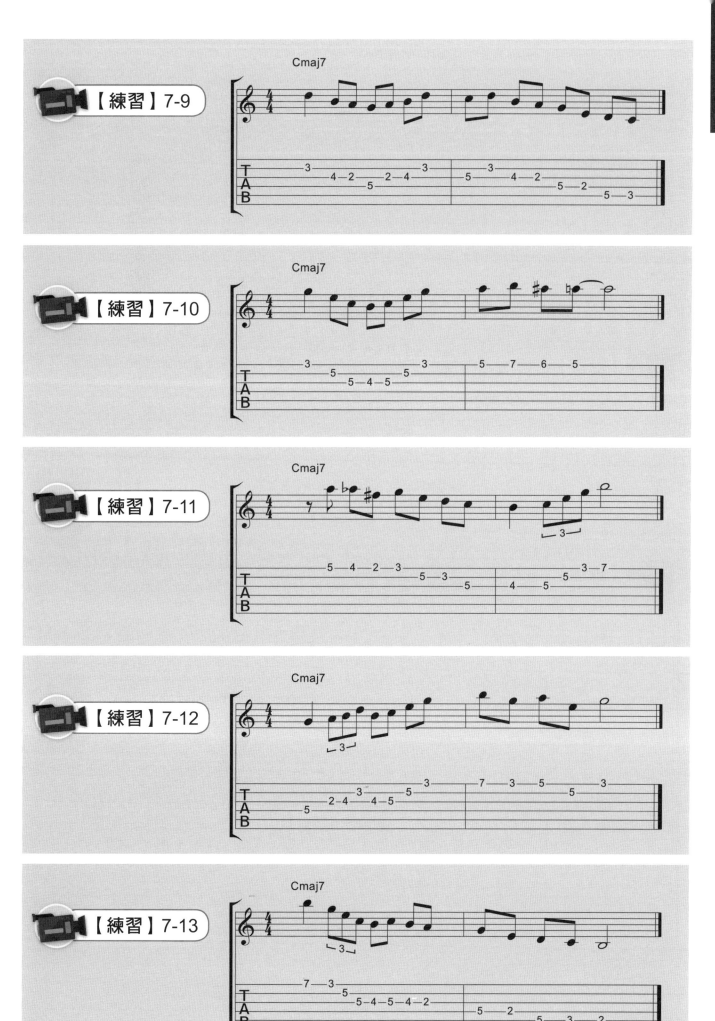

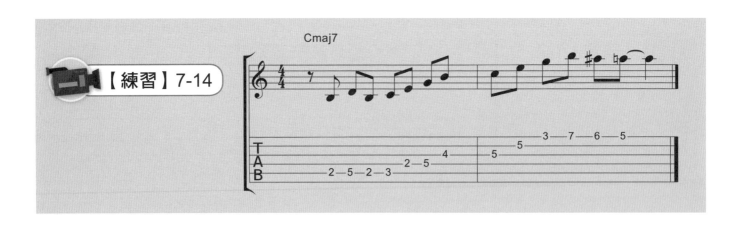

【練習】7-14

【練習】7-15

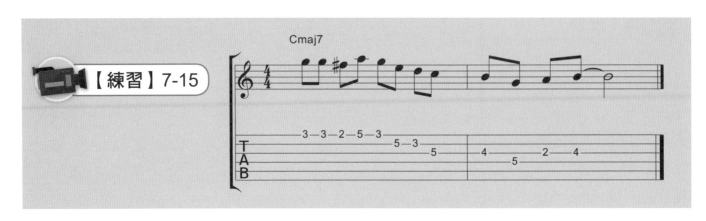

【練習】7-16 相同的，為了增加該把位樂句的熟練度，我們將這個把位的七個練習一氣呵成地連接起來，並且必須「熟背」本練習。

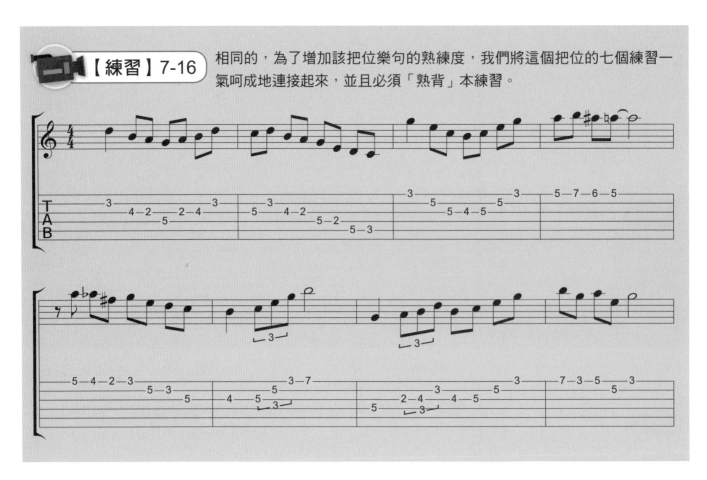

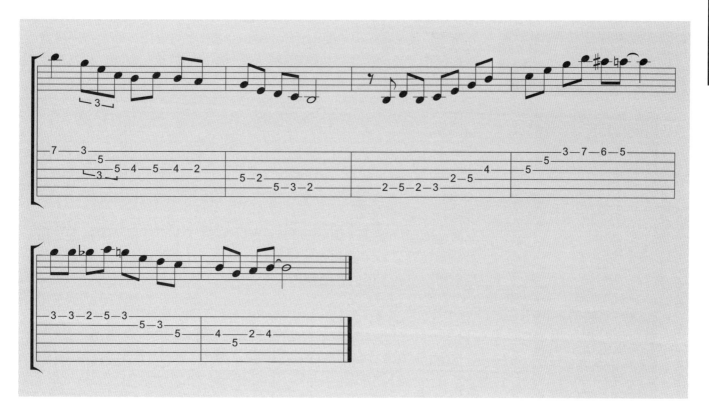

調式音階（Mode）

　　將「順階和弦」的各個和弦分別包含的和弦組成音（Chord Tone），加以延伸成各自匹配的音階，稱為「調式音階」。針對詳細的調式音階生成與分析，請參考麥書文化出版的「現代吉他系統教程」。

1、七個調式音階的名稱與音階公式：

Ionian	1		2		3	4		5		6		7	1
Dorian	1		2	♭3		4		5		6	♭7		1
Phrygian	1	♭2		♭3		4		5	♭6		♭7		1
Lydian	1		2		3		♯4	5		6		7	1
Mixo-Lydian	1		2		3	4		5		6	♭7		1
Aeolian	1		2	♭3		4		5	♭6		♭7		1
Locrian	1	♭2		♭3		4	♭5		♭6		♭7		1

在單一Xmaj7和弦下（Chord Tone為1-3-5-7）可使用，因為這兩種音階都包含了Xmaj7的和弦組成音1、3、5、7，在單一Xmaj7和弦下使用將會有各自不同的音階色彩。

Ionian	1		2		3	4		5		6		7	1
Lydian	1		2		3		♯4	5		6		7	1

在單一Xm7和弦下（Chord Tone為1-♭3-5-♭7）可使用，因為這三種音階都包含了Xm7的和弦組成音1、♭3、5、♭7，在單一Xm7和弦下使用將會有各自不同的音階色彩。

Dorian	1		2	♭3		4		5		6	♭7		1
Phrygian	1	♭2		♭3		4		5	♭6		♭7		1
Aeolian	1		2	♭3		4		5	♭6		♭7		1

在單一X7和弦下（Chord Tone為1-3-5-♭7）可使用，因為Mixo-Lydian包含了X7的和弦組成音1、3、5、♭7。

Mixo-Lydian	1		2		3	4		5		6	♭7		1

在單一Xm7♭5和弦下（Chord Tone為1-♭3-♭5-♭7）可使用，因為Locrian包含了Xm7♭5的和弦組成音1、♭3、♭5、♭7。

Locrian	1	♭2		♭3		4	♭5		♭6		♭7		1

第 8 課　爵士旋律的腔調（2）

針對Minor系列和弦

※以下練習皆為 Standard Tuning （♩=♪♪）

以Xm7 Arpeggio為主，以小調五聲音階或Dorian或半音階為輔，通常可套用於小三、小七、小九、小十一等和弦上。將下列的練習熟背起來。

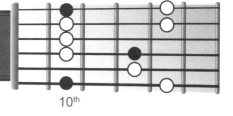

以Dm7 Arpeggio Pattern #4
為主結構的旋律：

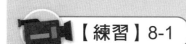
【練習】8-1

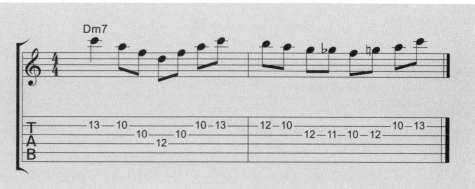

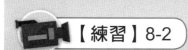
【練習】8-2

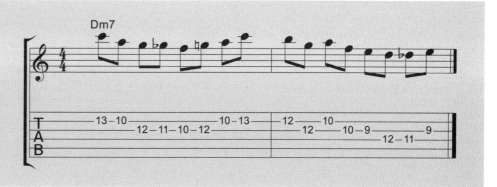

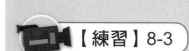
【練習】8-3

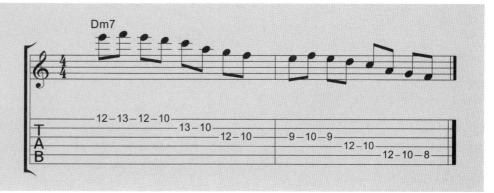

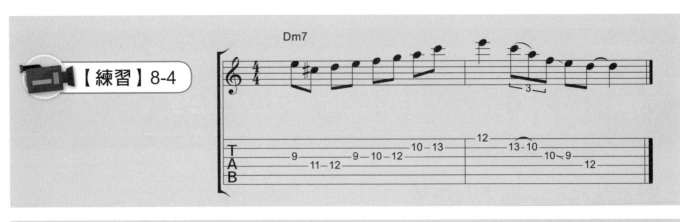

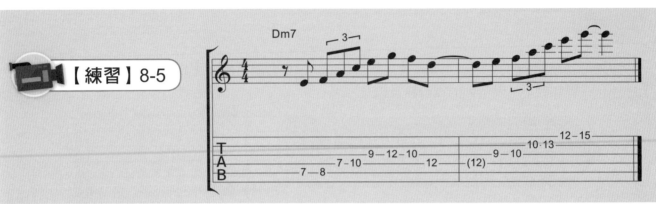

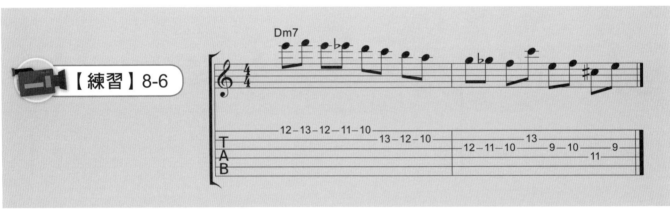

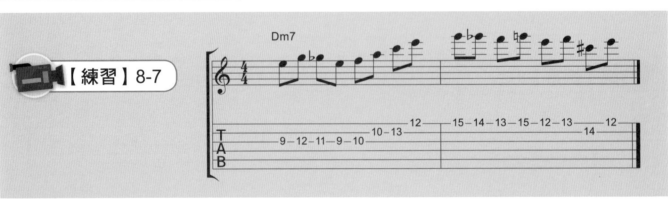

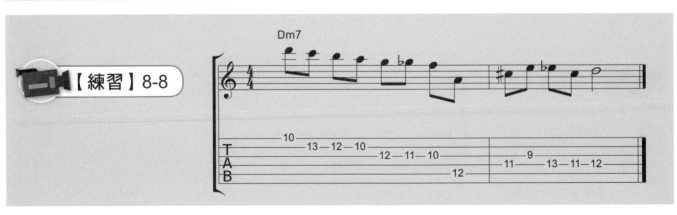

【練習】8-9 將上述八個樂句連接起來,務必「熟背」本練習。

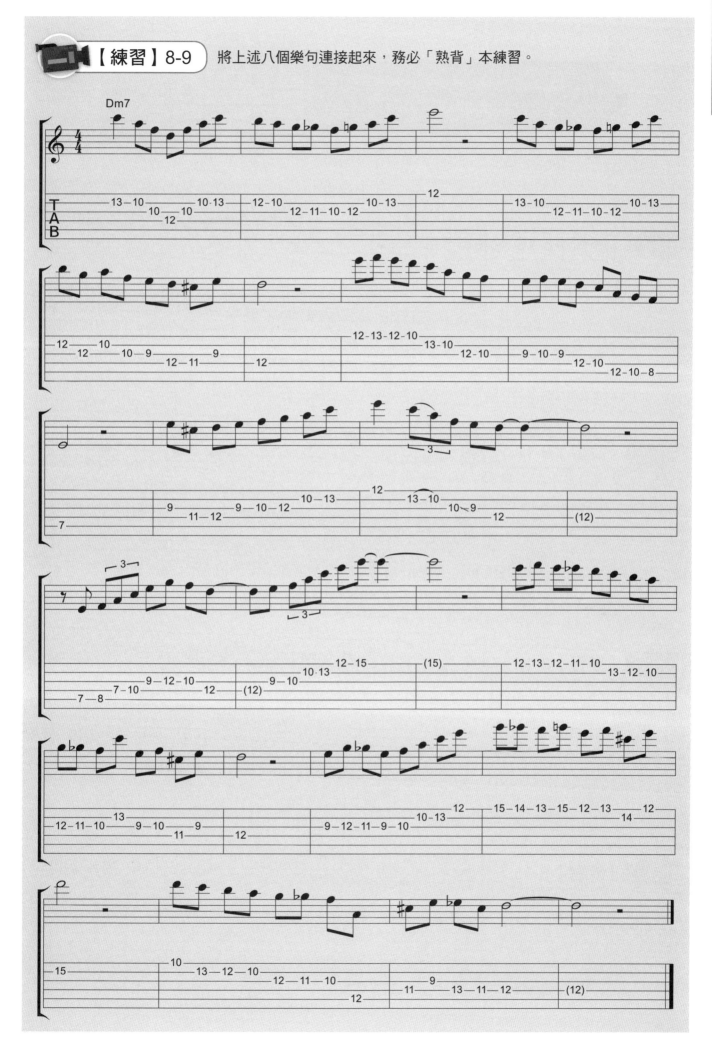

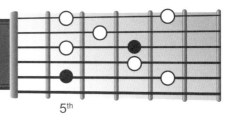

以Dm7 Arpeggio Pattern #2
為主結構的旋律：

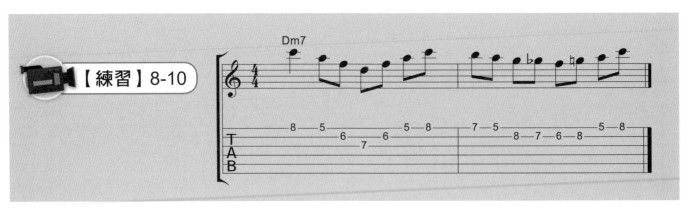

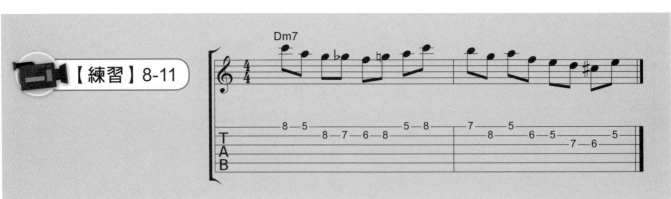

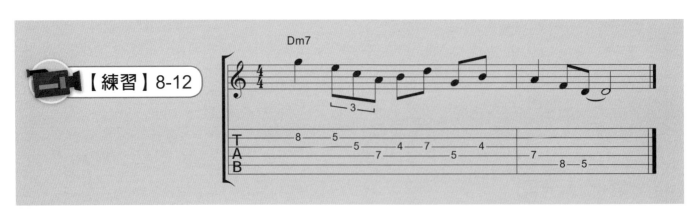

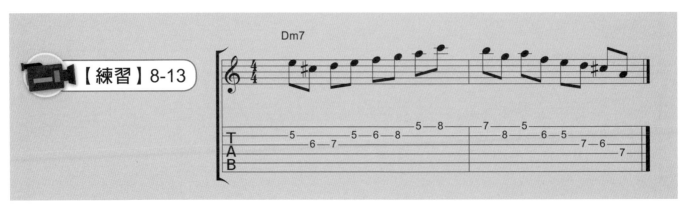

【練習】8-14

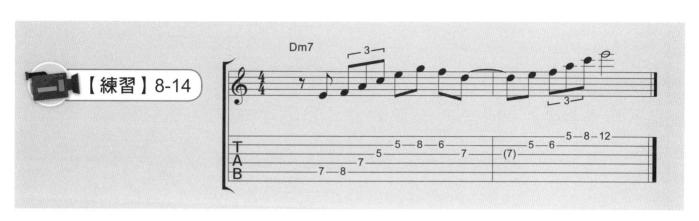

【練習】8-15

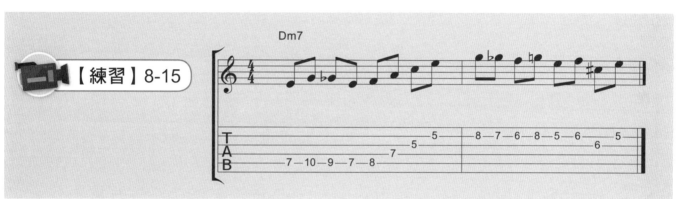

【練習】8-16

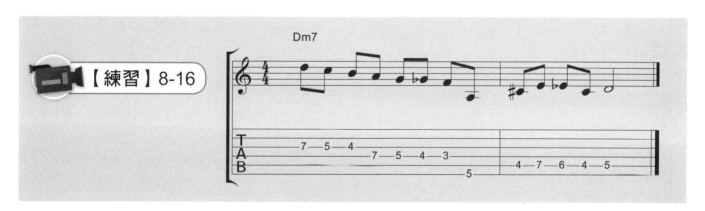

【練習】8-17

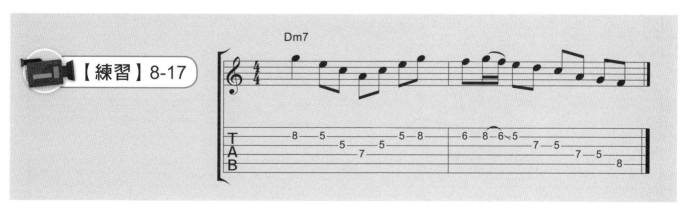

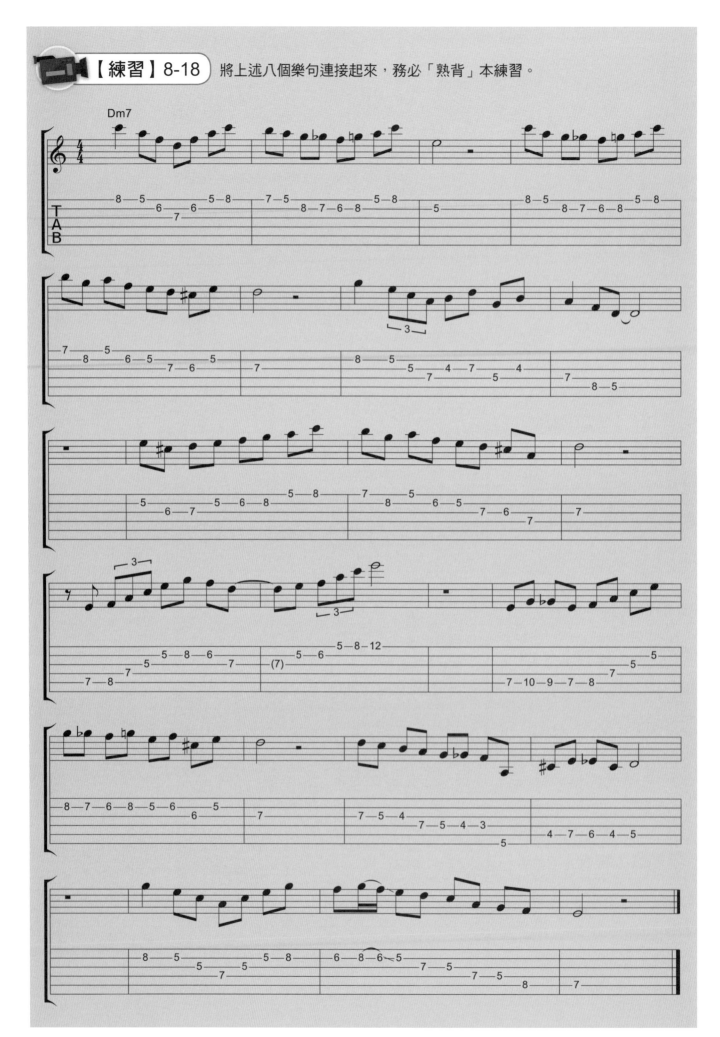

爵士旋律的腔調（3）

爵士吉他

針對屬七系列和弦

※以下練習皆為 Standard Tuning （♩ = ♪♪）

　　以X7 Arpeggio為主，以Mixo-Lydian或Bebop音階或半音階為輔，通常可套用於屬七、屬九、屬十三、屬七掛留四等和弦上。將下列的練習熟背起來。另外介紹所謂的「Bebop」音階，基本上是在Mixo-Lydian的小七度音與主音之間插入一個經過音，公式為1-2-3-4-5-6-♭7-♮7-1。

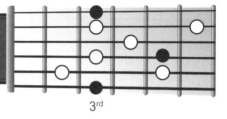

以G7 Arpeggio Pattern #4
為主結構的旋律：

3rd

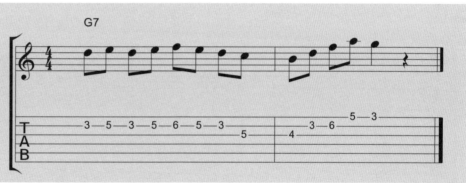

【練習】9-1

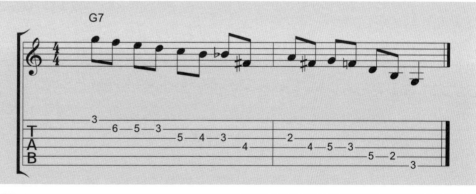

【練習】9-2

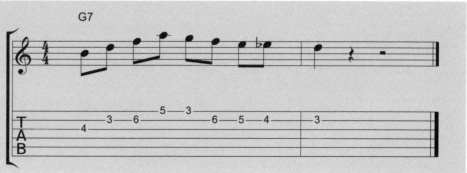

【練習】9-3

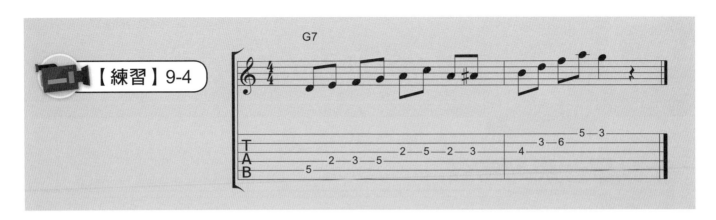

【練習】9-5 將G7 Arpeggio Pattern #4為主的四個樂句連接起來，務必「熟背」本練習。

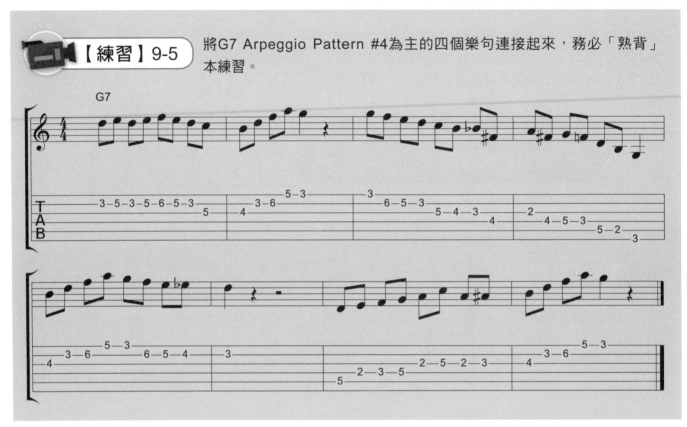

以G7 Arpeggio Pattern #2 為主結構的旋律：

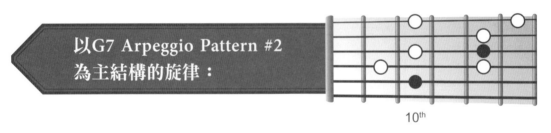

10th

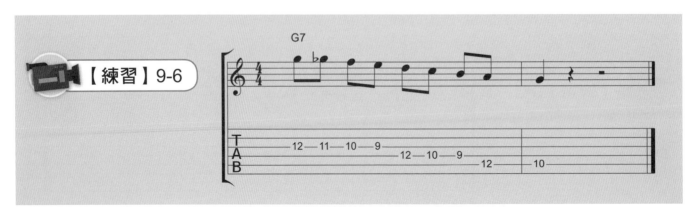

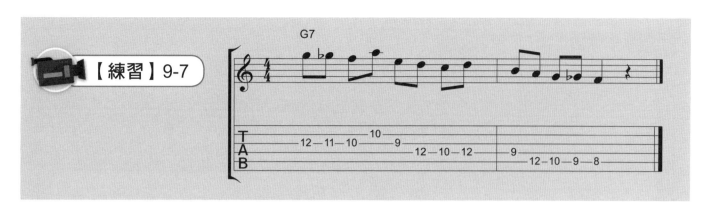

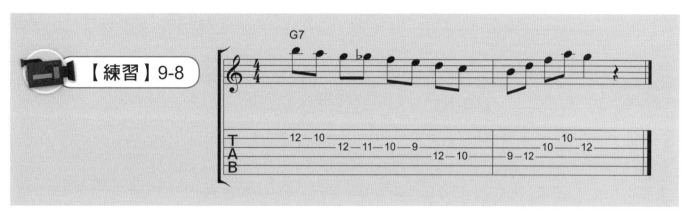

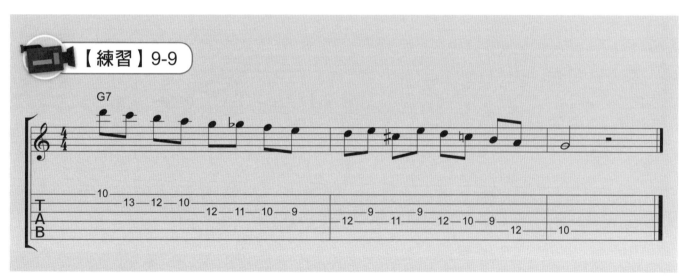

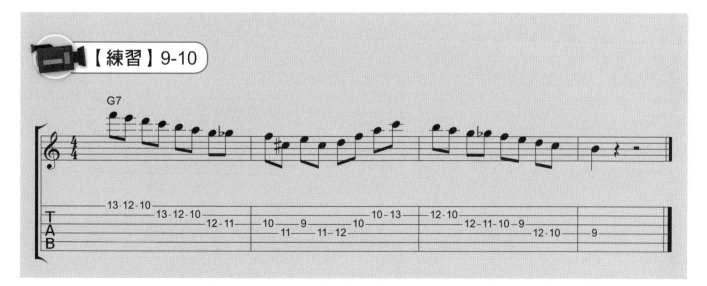

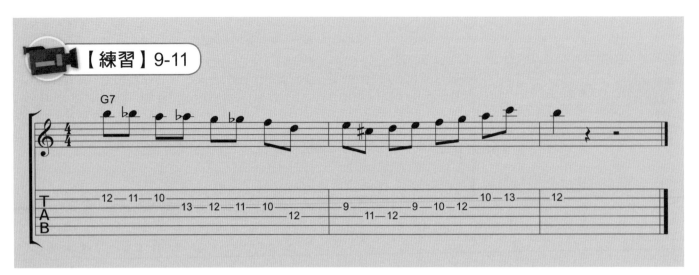

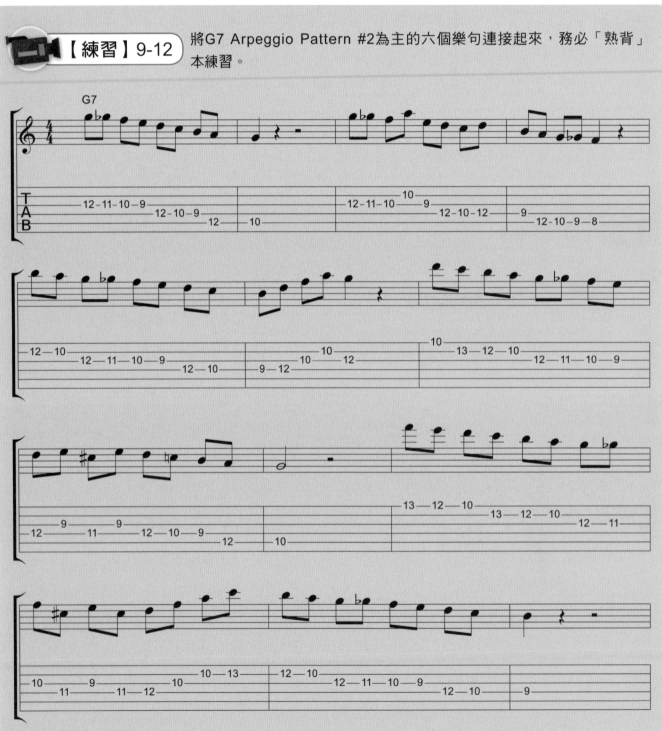

將G7 Arpeggio Pattern #2為主的六個樂句連接起來,務必「熟背」本練習。

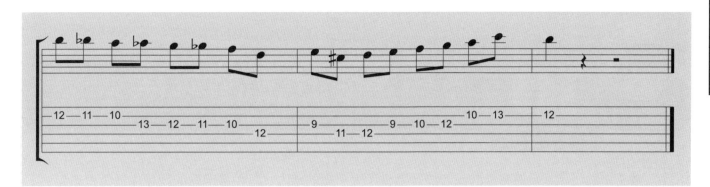

隨堂筆記 MEMO

彈奏不和諧旋律

　　爵士樂的旋律裡有許多聽起來和流行音樂不太一樣的地方，其中最明顯的就是那種歪歪斜斜、似乎和諧又不太和諧的聲響效果，聽起來就是有種莫名的刺激感，聽起就是很「爵士」，這種聲響效果通常出現在屬七和弦，最常被拿來營造這種效果的音階就是所謂的「變化音階」（Altered Scale）。本週我們將從屬七和弦如何營造和聲的違和感與一步一步分析如何使用「變化音階」。

V級和弦如何解決（Resolve）回I級和弦

　　C大調的V級和弦G7的B、F兩個音符構成一個張力極大的音程「減五度」（Tritone），和弦進行到I級和弦C和弦時，減五度的張力被釋放，和聲進入極和諧而穩定的狀態，這個過程稱為「解決」（Resolve）。

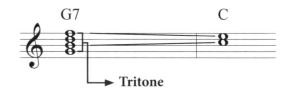

兩大類屬七系列的和弦

1、有功能性（Functioning）的屬七和弦：	2、無功能性（Non-Functioning）的屬七和弦：
這個屬七和弦扮演著一個V級和弦的角色並在下一個和弦解決回其I級和弦。	在這個屬七和弦之後的和弦「並非」解決回其I級和弦。

屬七和弦的變化（Alteration）

　　在C大調裡的V級和弦G7和弦下，適合使用的無張力音階為G Mixo-Lydian（C大調音階）；若我們想要在V級和弦的的和聲上製造更誇張的張力，使得和聲的起伏更具戲劇性，可以在屬七和弦的「必要組成音」（Essential Chord Tone）之外加上可能的「變化音」（Alteration Tone）。

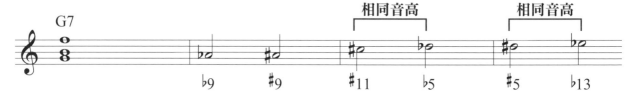

G7和弦除了必要組成音（1、3、♭7）外，適合使用的無張力音階（G Mixo-Lydian）另有2（9）、4（11）、5、6（13）音，若要製造最大的和聲張力即要完全避開這些音符，所以可能的「變化音」（Alteration Tone）有♭9、♯9、♭5、♯5四個音符。

屬七和弦的必要組成音加上變化音即構成「變化音階」（Altered Scale）：1、♭9、♯9、3、♭5、♯5、♭7，也就是俗稱的「Super Locrian」。而變化音階的音符組成又剛好與「旋律小調音階」相同。

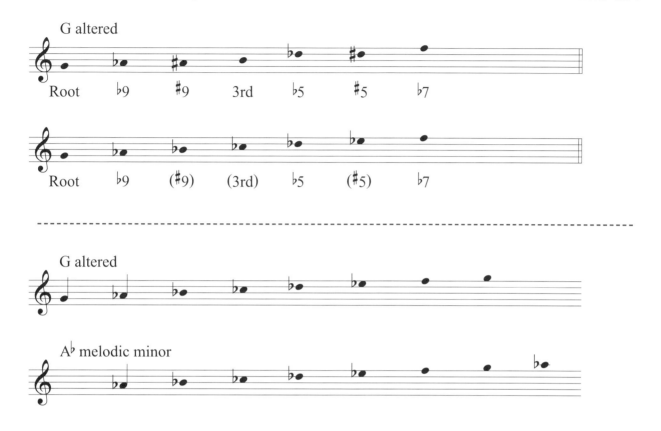

我們可以看得出上述這兩個音階組成音符其實是相同的。

指型

1、旋律小調音階的指型：

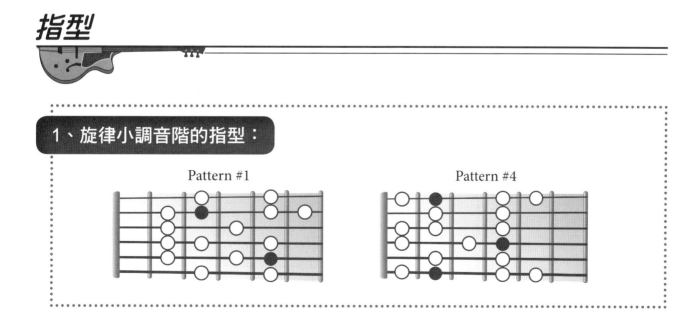

Pattern #1 Pattern #4

2、常用變化音階的指型：

變化音階也可以視為旋律小調音階（Melodic Minor）的VII級調式。也就是說，C Altered Scale＝D♭ Melodic Minor。

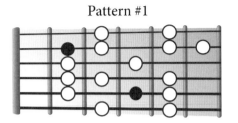
Pattern #1

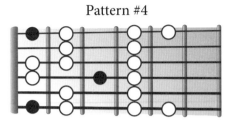
Pattern #4

變化音階的範例

※以下練習皆為 Standard Tuning

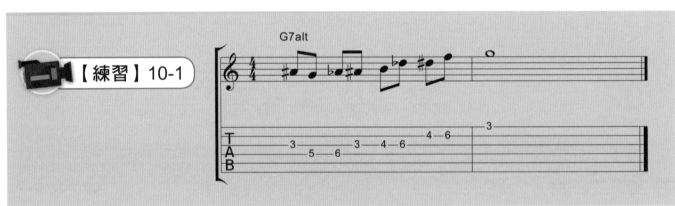

【練習】10-1

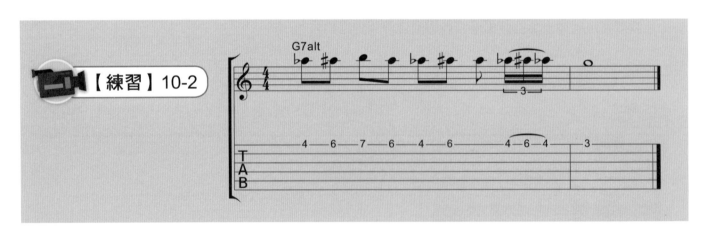

【練習】10-2

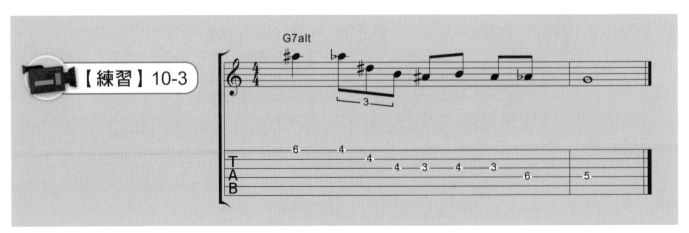

【練習】10-3

【練習】10-4
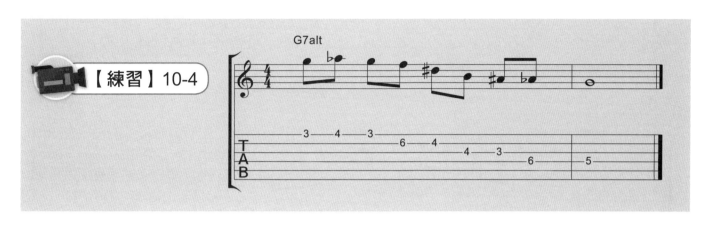

【練習】10-5
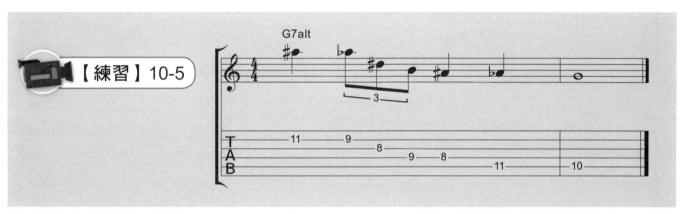

【練習】10-6
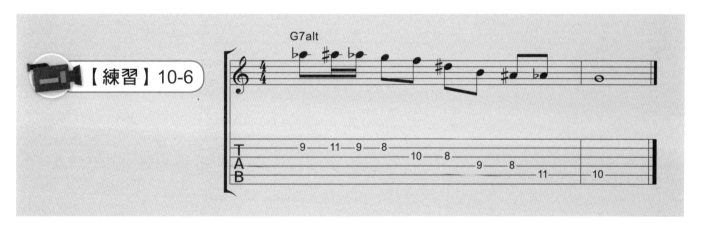

【練習】10-7
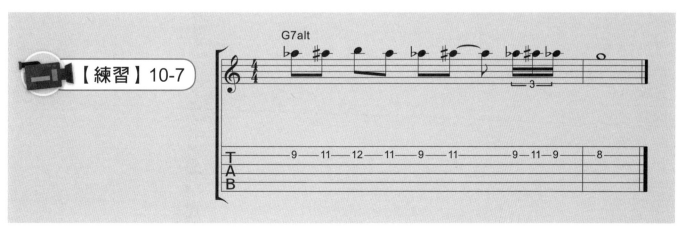

傳統爵士C大調 II-V-I 和弦進行範例

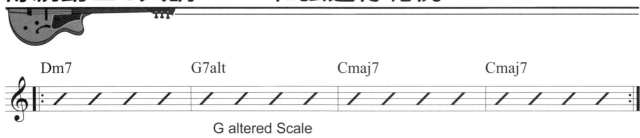

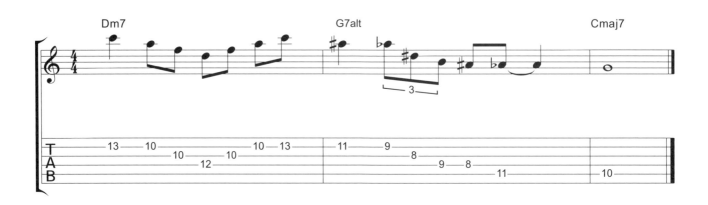

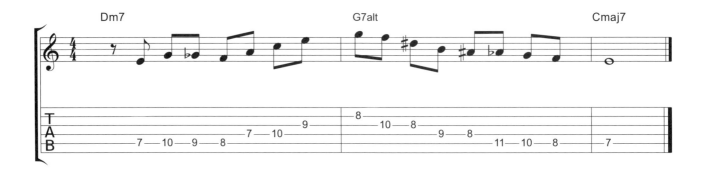

爵士樂句撰寫（1）

旋律小調音階分析

A♭旋律小調音階順階和弦：

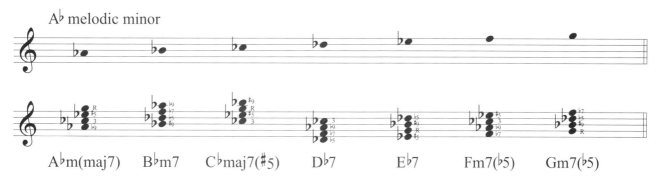

A♭m(maj7)　　B♭m7　　C♭maj7(♯5)　　D♭7　　E♭7　　Fm7(♭5)　　Gm7(♭5)

因為G Altered Scale=A♭ Melodic Minor Scale，所以由A♭ Melodic Minor Scale分解出來的七個順階和弦琶音（Arpeggio）理論上可以被使用在G7alt和弦上。

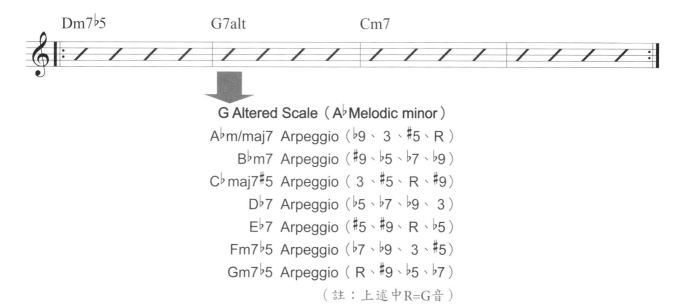

Dm7♭5　　　　G7alt　　　　Cm7

G Altered Scale（A♭Melodic minor）

A♭m/maj7 Arpeggio（♭9、3、♯5、R）

B♭m7 Arpeggio（♯9、♭5、♭7、♭9）

C♭maj7♯5 Arpeggio（3、♯5、R、♯9）

D♭7 Arpeggio（♭5、♭7、♭9、3）

E♭7 Arpeggio（♯5、♯9、R、♭5）

Fm7♭5 Arpeggio（♭7、♭9、3、♯5）

Gm7♭5 Arpeggio（R、♯9、♭5、♭7）

（註：上述中R=G音）

Xm/maj7與Xmaj7♯5琶音的旋律音型較其他琶音特殊，可以較容易製造不錯的聲響效果。我們將用這兩個琶音作為撰寫樂句的首選，也就是在G7alt和弦上使用A♭m/maj7 Arpeggio與C♭maj7♯5 Arpeggio。

Xm/maj7 Arpeggio　　　　　　Xmaj7♯5 Arpeggio

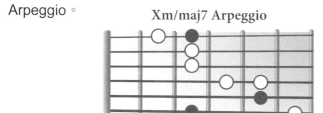
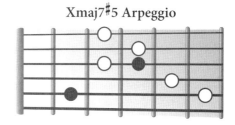

在C小調Ⅱ-V-I的和弦進行裡，使用A♭m/maj7 Arpeggio於G7alt和弦。

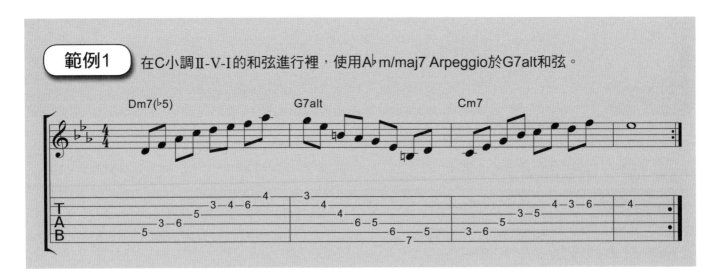

在C小調Ⅱ-V-I的和弦進行裡，使用Bmaj7#5 Arpeggio於G7alt和弦。

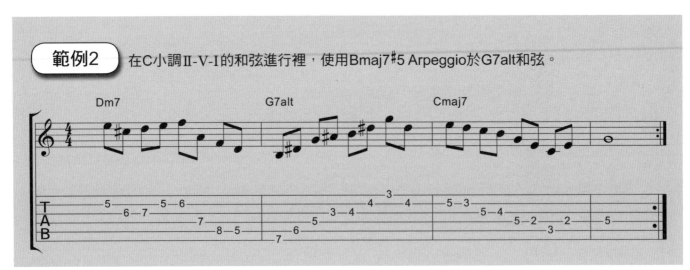

寫出自己的Ⅱ-V-I樂句

Dm7、Dm7♭5、Cmaj7、Cm7等和弦可以參考使用Arpeggio或前幾周課程所熟記的旋律，而G7alt和弦則可參考使用G Altered Scale或A♭m/maj7 Arpeggio與C♭maj7#5 Arpeggio。在下面空白的譜上寫下自己的Ⅱ-V-I樂句，並且「熟背」它們。

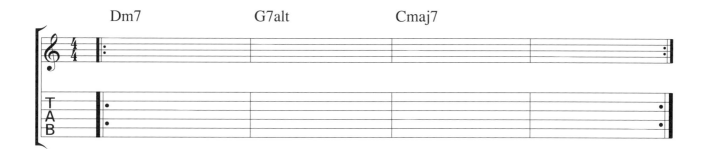

樂句的套用

請將自己撰寫的 II-V-I 樂句的自行移調並套用於爵士名曲〈藍色巴薩〉中，除了第一行可用 Cm7 與 Fm7 分別的 Arpeggio 或單一和弦樂句外，第二、三、四行都是 II-V-I 的結構。（可忽略最後一小節和弦）

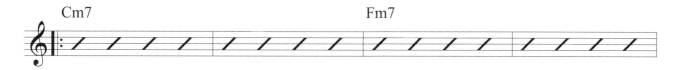

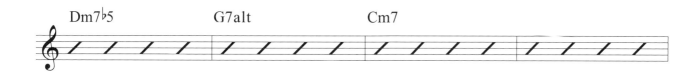

Charlie Christian
—爵士吉他大師—

1919年生，12歲開始學習吉他，受到同住在奧克拉荷馬市的爵士樂手Lester Young影響，Charlie Christian在15歲的時候就跟著他的哥哥的樂團開始了職業演出的生涯。

在三零年代以前，爵士大樂團多以管樂為主，吉他這項樂器礙於音量太小，只能擔任樂團裡的節奏組，1936年Gibson Guitar研發出第一把配備拾音器的吉他ES-150，而Charlie Christian即善用這項新武器搭配音箱，取得了在樂團裡獨奏的地位，Charlie Christian幾乎是第一個將這種「電吉他」發揚光大的吉他手。

1939年時，一位知名的星探John Hammond在聽過Charlie Christian的演出後大為激賞，隨即將他介紹給當時極具知名度的Big Band指揮Benny Goodman，但是Benny Goodman原本不太願意讓Charlie Christian搭配他的樂團一起演出，所以挑了一首他認為Charlie Christian應該無法勝任的曲子刻意刁難，沒想到Charlie Christian卻帶領整個Benny Goodman Big Band演奏了45分鐘，技驚四座，所以Charlie Christian當場被Benny Goodman錄用。

Charlie Christian是第一位能夠流暢的即興獨奏並且與當時總是擔任主奏的薩克斯風或小號抗衡的吉他手，因此它被譽為影響四零年代「Bebop」樂派的先驅之一，不幸Charlie Christian在1942年死於肺結核，享年26歲。

爵士樂句撰寫（2）

和弦音階（Chord Scale）

　　在單一和弦裡的「和弦組成音（Chord Tone）」上方半音，也就是Chord Tone的小二度（極度不和諧音程），通常是相對於該和弦聲響不良的音符，所以我們在單一和弦上選擇該和弦適用的音階通常會避開這些與和弦產生小二度音程的音符。

1、在Xmaj7和弦裡： Ionian（大調音階）的第4音為單一Xmaj7和弦組成音上方半音，所以單一Xmaj7和弦適用的「和弦音階（Chord Scale）」以Lydian為首選。

Chord Tone	1		3		5		7
Ionian（大調音階）	1	2	3	4	5	6	7
Lydian	1	2	3	#4	5	6	7

2、在X7和弦裡： Mixo-Lydian的第4音為單一X7和弦組成音上方半音，所以單一X7和弦適用的「和弦音階（Chord Scale）」以Lydian-Dom Scale為首選。

Chord Tone	1		3		5		♭7
Mixo-Lydian	1	2	3	4	5	6	♭7
Lydian-Dom Scale	1	2	3	#4	5	6	♭7

3、在Xm7和弦裡： Aeolian（自然小調音階）的第6音為單一Xm7和弦組成音上方半音；Phrygian的第2音與第6音為單一Xm7和弦組成音上方半音，所以單一Xm7和弦適用的「和弦音階（Chord Scale）」以Dorian為首選。

Chord Tone	1		♭3		5		♭7
Aeolian（自然小調音階）	1	2	♭3	4	5	♭6	♭7
Phrygian	1	♭2	♭3	4	5	♭6	♭7
Dorian	1	2	♭3	4	5	6	♭7

4、在Xm7♭5和弦裡： 在Xm7♭5和弦裡：Locrian的第2音為單一Xm7♭5和弦組成音上方半音，所以單一Xm7♭5和弦適用的「和弦音階（Chord Scale）」以Locrian #2 為首選。

Chord Tone	1		♭3		♭5		♭7
Locrian	1	♭2	♭3	4	♭5	♭6	♭7
Locrian #2	1	2	♭3	4	♭5	♭6	♭7

針對不解決的屬七和弦

所謂的不解決的屬七和弦或稱為無作用（Non-Functioning）的屬七和弦，指的是該屬七和弦的下一個和弦「不是」回到該調的I級和弦，和弦在這個屬七和弦若製造聲響的張力將無法在下一個和弦得到張力的釋放或解決。

以 Non-Functioning G7 為例： 在該和弦裡可以使用的和弦音階（Chord Scale）

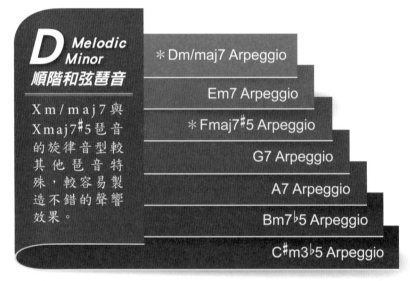

D Melodic Minor 順階和弦琶音

Xm/maj7 與 Xmaj7#5琶音的旋律音型較其他琶音特殊，較容易製造不錯的聲響效果。

* Dm/maj7 Arpeggio
Em7 Arpeggio
* Fmaj7#5 Arpeggio
G7 Arpeggio
A7 Arpeggio
Bm7♭5 Arpeggio
C#m3♭5 Arpeggio

以G Lydian-Dom（R-2-3-#4-5-6-♭7）為首選，而G Lydian-Dom音階組成音符剛好又與D Melodic Minor相同。所以在這個G7裡也可以彈奏D Melodic Minor的順階和弦琶音。

Amaj7　　　　G13　　　　Amaj7　　　　G13

G Lydian-Dom Scale（D Melodic minor）
Dm/maj7　Arpeggio
Fmaj7#5　Arpeggio

針對小七減五和弦

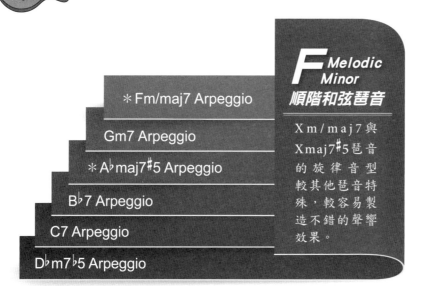

F Melodic Minor 順階和弦琶音

* Fm/maj7 Arpeggio
Gm7 Arpeggio
* A♭maj7♯5 Arpeggio
B♭7 Arpeggio
C7 Arpeggio
D♭m7♭5 Arpeggio

Xm/maj7與Xmaj7♯5琶音的旋律音型較其他琶音特殊，較容易製造不錯的聲響效果。

在一個C小調的常見爵士和弦進行Ⅱ-Ⅴ-Ⅰ中，Ⅱ級和弦Dm7♭5適合使用的和弦音階（Chord Scale）以D Locrian♯2（R-2-♭3-4-♭5-♭6-♭7）為首選，而D Locrian♯2音階組成音符剛好又與F Melodic Minor相同。所以在這個Dm7♭5裡也可以彈奏F Melodic Minor的順階和弦琶音。

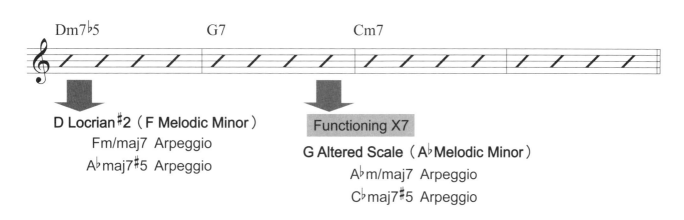

D Locrian♯2（F Melodic Minor）
Fm/maj7 Arpeggio
A♭maj7♯5 Arpeggio

Functioning X7

G Altered Scale（A♭Melodic Minor）
A♭m/maj7 Arpeggio
C♭maj7♯5 Arpeggio

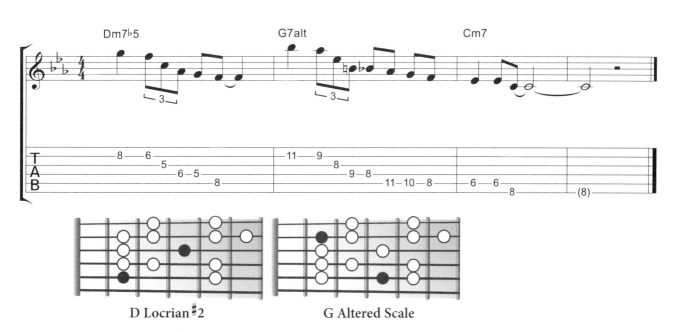

D Locrian♯2 G Altered Scale

　　由此可見D Locrian♯2與G Altered Scale的指型完全一樣，兩個音階的位置相差小三度，也就是所謂Ⅱ-Ⅴ-Ⅰ的Ⅱ級和弦彈奏的樂句往高音移動小三度即可得到G Altered Scale的聲音。

寫出自己的 II-V-I 樂句

Cm7可以參考使用Arpeggio，或是前幾週課程所熟記的旋律，而Dm7♭5和弦，則可以參考使用Fm/maj7 Arpeggio與A♭maj7#5 Arpeggio，G7alt和弦則可參考使用G Altered Scale或A♭m/maj7 Arpeggio與C♭maj7#5 Arpeggio。

樂句的套用

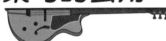

請將自己撰寫的II-V-I樂句的行移調並套用於爵士名曲〈藍色巴薩〉中，除了第一行可用Cm7與Fm7分別的Arpeggio或單一和弦樂句外，第二、三、四行都是II-V-I的結構。（可忽略最後一小節和弦）

爵士樂句撰寫（3）

ENJOY JAZZ GUITAR

和弦琶音代換

1、大調和弦家族（Major Key Diatonic Chord Families）：

在同一和弦家族中，家長和弦可被下方的成員和弦代換，而產生新的聲響效果。從下方的五線譜可以看出每一家族裡的和弦們，組成音都和家長和弦近似。

	主和弦家族	下屬和弦家族	屬和弦家族
家長和弦	Imaj7	IVmaj7	V7
	IIIm7	IIm7	VIIm7♭5
	VIm7		

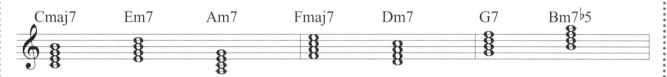

Cmaj7　　Em7　　Am7　　Fmaj7　　Dm7　　G7　　Bm7♭5

2、C大調順階琶音代換（Diatonic Arpeggio Substitution）：

C大調主和弦家族的順階和弦琶音代換			
和弦	**彈奏的琶音**	**聲響效果**	**代換公式**
Cmaj7（I） R－3－5－7	Em7（III） E－G－B－D 3－5－7－9	Cmaj9	在單一Imaj7和弦裡，彈奏該和弦的IIIm7琶音可得到Imaj9的聲響效果。
Cmaj7（I） R－3－5－7	Am7（VI） A－C－E－G 13－R－3－5	Cmaj13	在單一Imaj7和弦裡，彈奏該和弦的VIm7琶音可得到Imaj13的聲響效果。
C大調下屬和弦家族的順階和弦琶音代換			
和弦	**彈奏的琶音**	**聲響效果**	**代換公式**
Dm7（II） R－♭3－5－♭7	Fmaj7（IV） F－A－C－E ♭3－5－♭7－9	Dm9	在單一Im7和弦裡，彈奏該和弦的♭IIImaj7琶音可得到Im9的聲響效果。

C大調屬和弦家族的順階和弦琶音代換			
和弦	彈奏的琶音	聲響效果	代換公式
G7（V） R－3－5－♭7	Bm7♭5（VII） B－D－F－A 3－5－♭7－9	G9	在單一I7和弦裡，彈奏該和弦的IIIm7♭5琶音可得到I9的聲響效果

C大調II-V-I的琶音代換

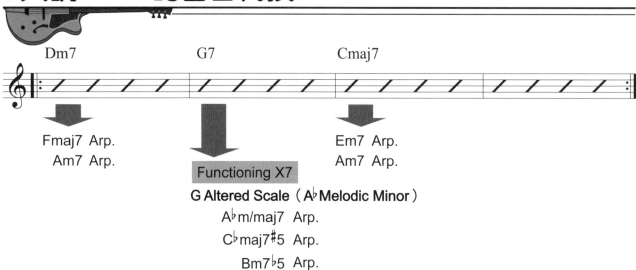

Dm7　　　　　　　G7　　　　　　　Cmaj7

Fmaj7 Arp.
Am7 Arp.

Functioning X7

G Altered Scale（A♭Melodic Minor）
A♭m/maj7 Arp.
C♭maj7♯5 Arp.
Bm7♭5 Arp.

Em7 Arp.
Am7 Arp.

C小調II-V-I的琶音代換

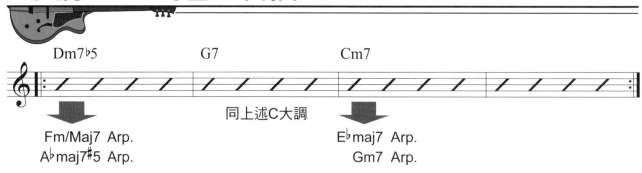

Dm7♭5　　　　　　G7　　　　　　Cm7

Fm/Maj7 Arp.
A♭maj7♯5 Arp.

同上述C大調

E♭maj7 Arp.
Gm7 Arp.

範例　Dm7裡使用Fmaj7琶音，G7使用Bm7♭5琶音，Cmaj7使用Em7琶音。

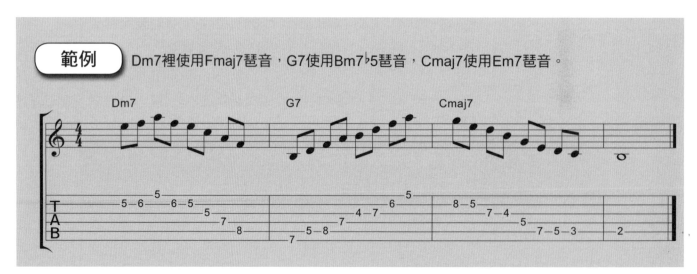

寫出自己的 II-V-I 樂句

以下為綜合前兩週課程提及的樂句撰寫素材，寫出自己的 II-V-I 樂句，並且熟練之。

和弦	Dm7	G7alt	Cmaj7
素材	Dm7 Arpeggio D Dorian Fmaj7 Arpeggio Am7 Arpeggio	G7 Arpeggio G Altered Scale A♭m/maj7 Arpeggio C♭maj7♯5 Arpeggio Bm7♭5 Arpeggio	Cmaj7 Arpeggio C Major Scale Em7 Arpeggio Am7 Arpeggio
和弦	Dm7♭5	G7alt	Cm7
素材	Dm7♭5 Arpeggio D Locrian♯2 Fm/maj7 Arpeggio A♭maj7♯5 Arpeggio	G7 Arpeggio G Altered Scale A♭m/maj7 Arpeggio C♭maj7♯5 Arpeggio Bm7♭5 Arpeggio	Cm7 Arpeggio C Dorian E♭maj7 Arpeggio Gm7 Arpeggio

樂句的套用

請將自己撰寫的Ⅱ-V-I樂句的行移調並套用於爵士名曲〈藍色巴薩〉中，除了第一行可用Cm7與Fm7分別的Arpeggio或單一和弦樂句外，第二、三、四行都是Ⅱ-V-I的結構。（可忽略最後一小節和弦）

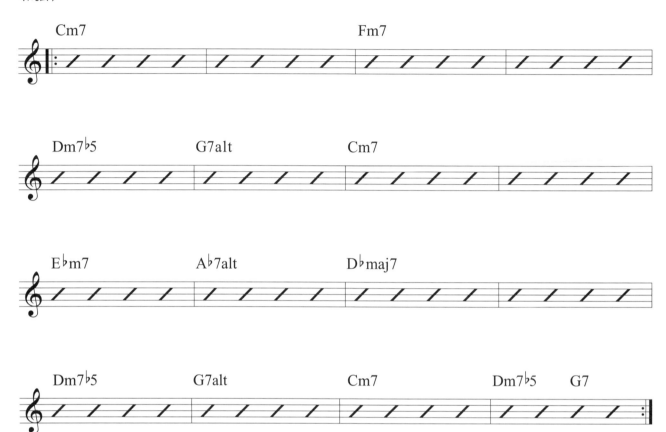

大調 II-V-I 樂句

大調 II-V-I

※以下練習皆為 Standard Tuning

　　以第六週課程所提到的〈藍色巴薩〉一曲為例，整首歌幾乎都是由II-V-I的和弦進行結構所組成，而這樣子的例子在爵士名曲裡還有非常多，所以除了前幾週課程練習撰寫自己的II-V-I樂句外，練習更多的II-V-I的樂句或旋律是爵士樂手們必備的修煉。本週課程針對「大調II-V-I」，下週課程則針對「小調II-V-I」。

【練習】14-1

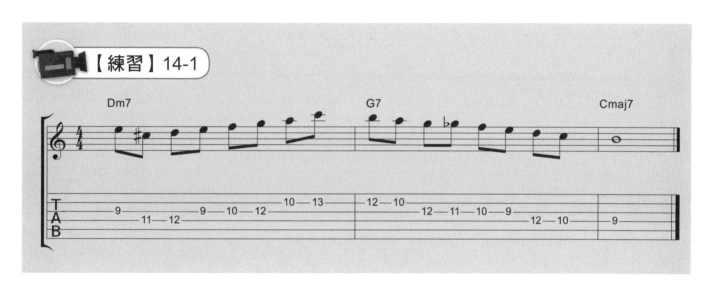

【練習】14-2

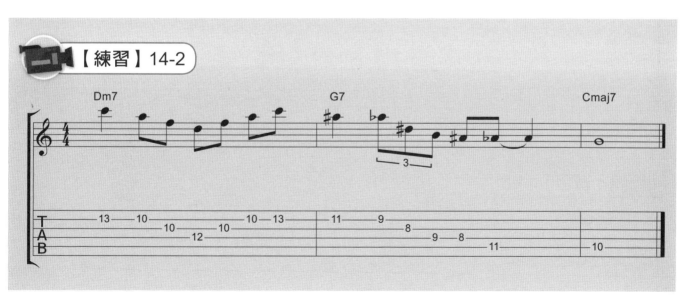

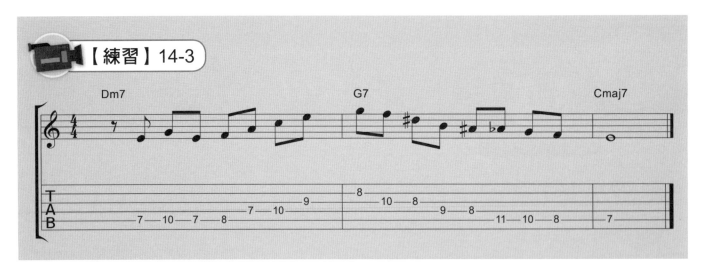

【練習】14-3

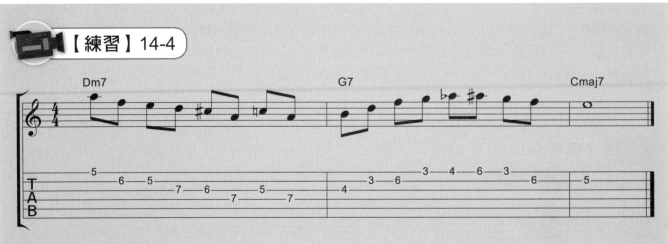

【練習】14-4

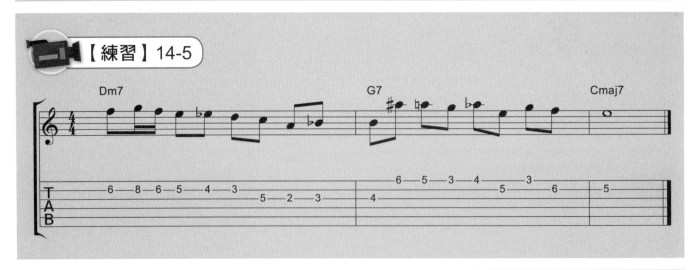

【練習】14-5

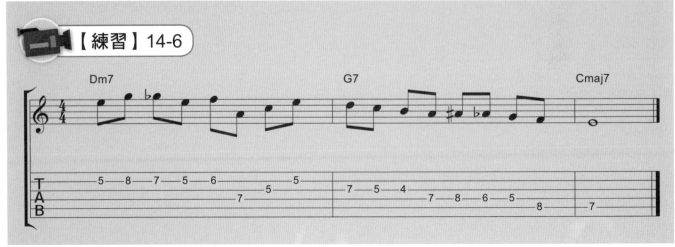

【練習】14-6

【練習】14-7 練習曲 將上述的六個練習連接起來。

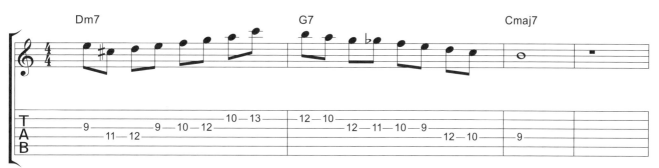

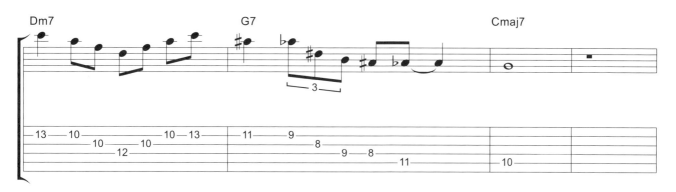

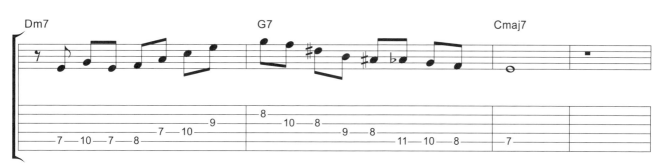

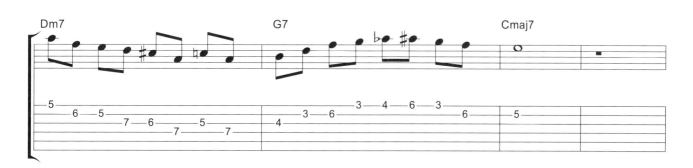

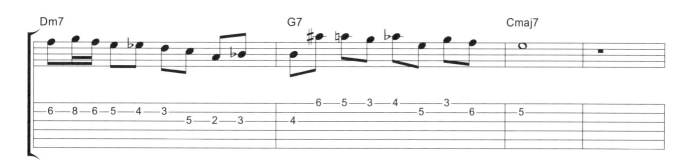

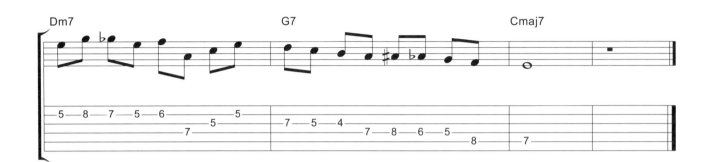

隨堂筆記 MEMO

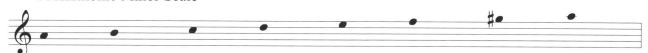

小調II-V-I樂句

和聲小調音階

和聲小調音階（Harmonic Minor Scale）的結構：自然小調音階的第七音升半音，級數公式為1-2-♭3-4-5-♭6-7。常用於小調和弦進行出現V7和弦時，爵士樂的小調II-V-I即符合和聲小調音階使用時機的和弦進行狀況。

A Harmonic Minor Scale

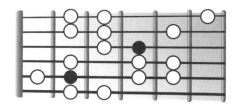
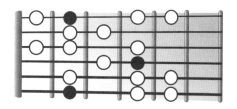

和聲小調音階的指型

小調II-V-I

※以下練習皆為 Standard Tuning （♩ = ♪♪）

大量使用和聲小調音階。

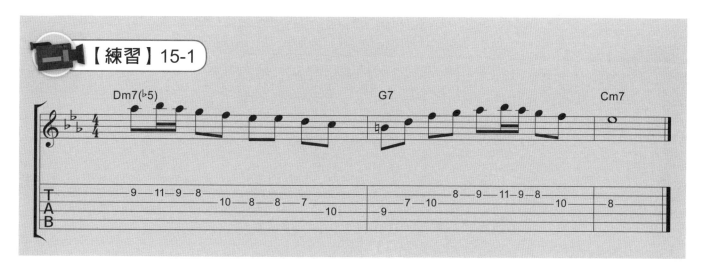

【練習】15-1

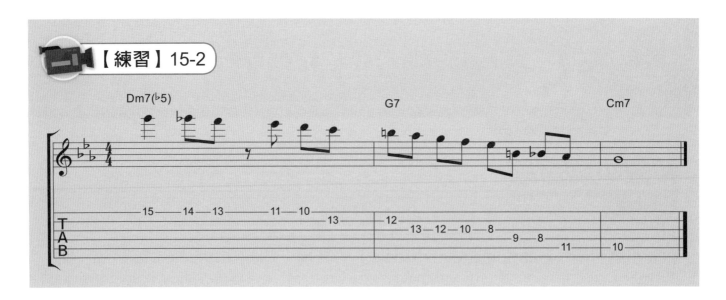

【練習】15-2

第十二課曾提過「和弦音階」的概念，Dm7♭5和弦搭配的音階可以是D Locrian ♯2（F Melodic Minor），G7和弦可用G Altered Scale（A♭ Melodic Minor），所以可以使用D Locrian ♯2的樂句往高音平移小三度自然即可得到G Altered Scale 的樂句。

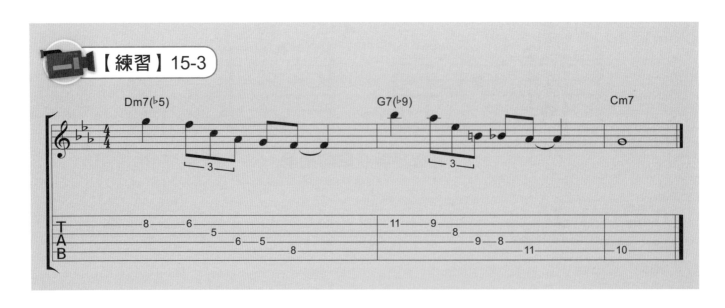

【練習】15-3

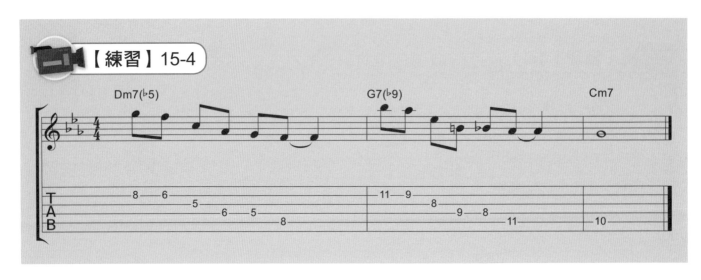

【練習】15-4

「藍色巴薩」的和弦進行

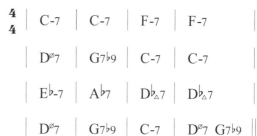

右圖即是iReal Pro這個軟體（app）所呈現的和弦記號，C-7=Cm7，Dm7♭5的符號是一個圈圈畫上斜線，D♭maj7的符號則是一個三角形。由此明顯可知除了第一行外，第二、三、四行都是Ⅱ-Ⅴ-Ⅰ的結構，請將上述的大調與小調Ⅱ-Ⅴ-Ⅰ樂句套入該曲。

$\frac{4}{4}$	C-7	C-7	F-7	F-7	
	D⌀7	G7♭9	C-7	C-7	
	E♭-7	A♭7	D♭△7	D♭△7	
	D⌀7	G7♭9	C-7	D⌀7 G7♭9	

【練習】15-5　練習曲

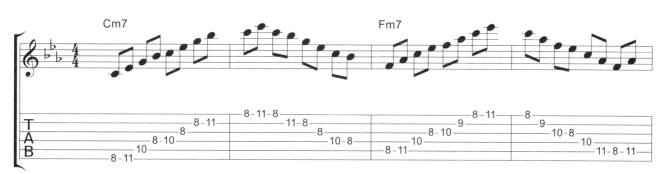

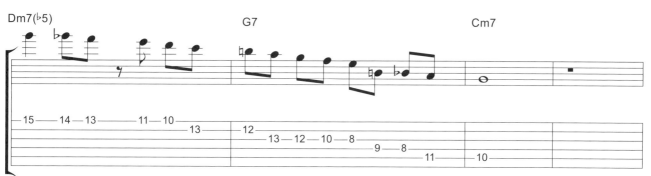

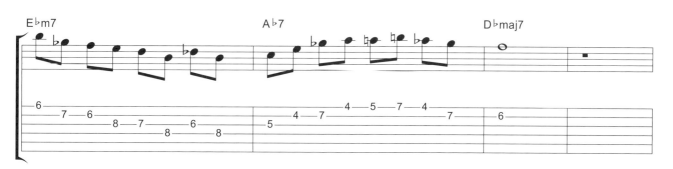

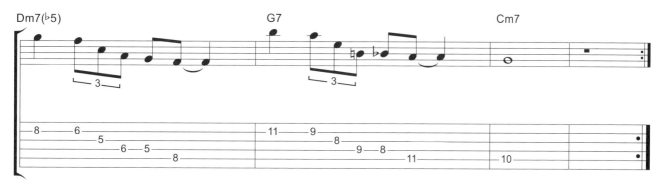

Turnaround樂句

本課討論的是第一課提及的五種常見爵士和弦進行的「種類3」回頭（Turnaround）和弦進行，常見於曲子的最後部分。

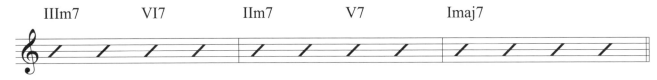

IIIm7	VI7	IIm7	V7	Imaj7

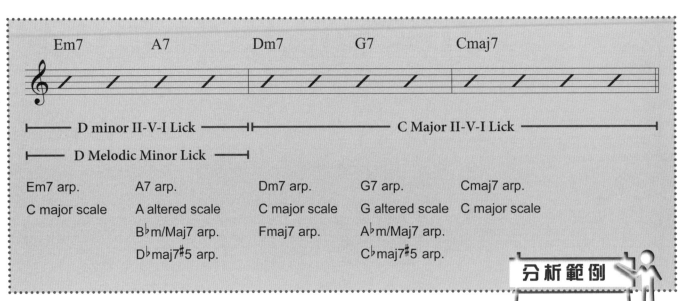

Em7	A7	Dm7	G7	Cmaj7

├── D minor II-V-I Lick ──┤├──── C Major II-V-I Lick ────┤

├── D Melodic Minor Lick ──┤

Em7 arp.	A7 arp.	Dm7 arp.	G7 arp.	Cmaj7 arp.
C major scale	A altered scale	C major scale	G altered scale	C major scale
	B♭m/Maj7 arp.	Fmaj7 arp.	A♭m/Maj7 arp.	
	D♭maj7#5 arp.		C♭maj7#5 arp.	

分析範例

其他各種常見Turnaround型式

不管Turnaround型式為何，都可以套用相同的樂句，因為這些不盡相同的和弦之間都有可代換的關係，所以只要能分析判斷出Turnaround的結構，就能套用這些現成的樂句。

III7－VI7－II7－V7－Imaj7
III7－♭III7－II7－♭II7－Imaj7
I7－VI7－IIm7－V7－I7

Turnaround樂句

※以下練習皆為 Standard Tuning

請熟背以下樂句。

【練習】16-1

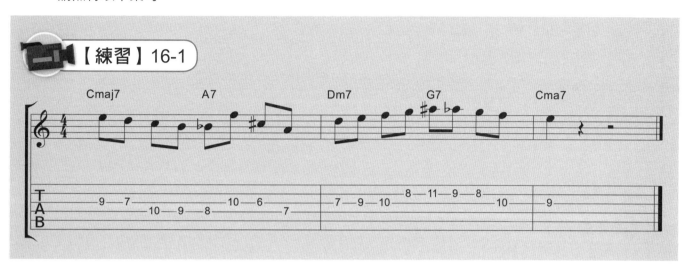

【練習】16-2

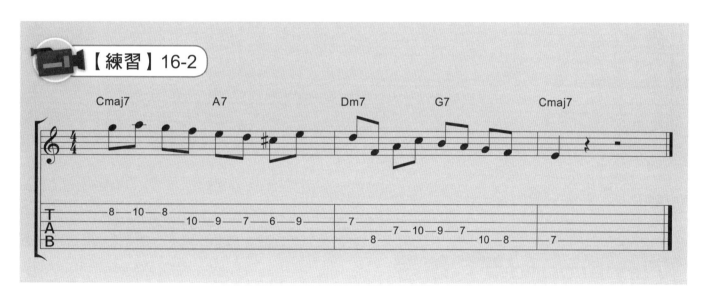

【練習】16-3

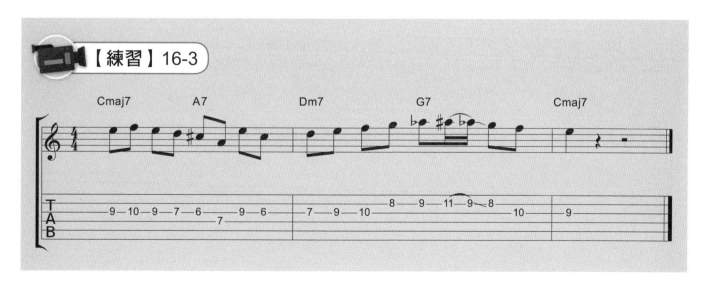

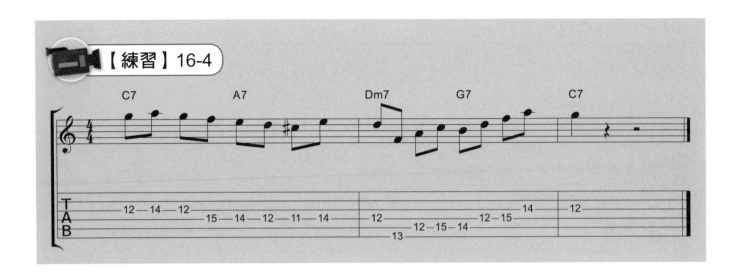

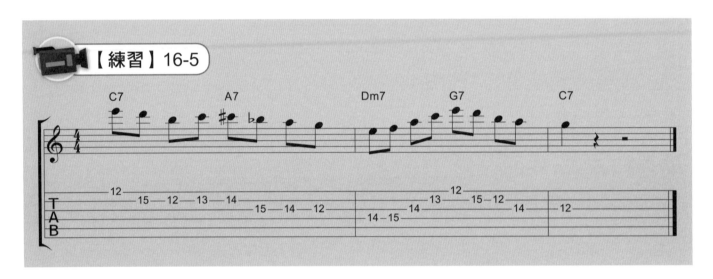

Turnaround樂句練習

以下是一個C Blue12小節的和弦進行，前八小節可自行使用C小調五聲音階或藍調音階即興Solo，第9小節與第10小節可以套用C大調音階，最後2小節則套用本週的各個Turnaround樂句。

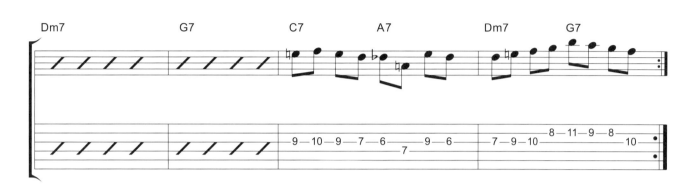

隨堂筆記 MEMO

不解決的II-V

這次要討論的是第一課提及的五種常見爵士和弦進行的「種類4」不解決的II-V和弦進行（V之後接非I的任何和弦）。

長的不解決 *IIm7-V7*

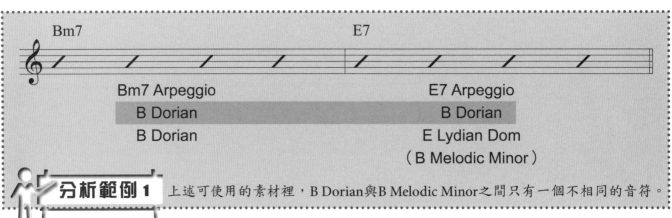

Bm7 Arpeggio
B Dorian
B Dorian

E7 Arpeggio
B Dorian
E Lydian Dom
（B Melodic Minor）

分析範例 1 上述可使用的素材裡，B Dorian與B Melodic Minor之間只有一個不相同的音符。

短的不解決 *IIm7-V7*

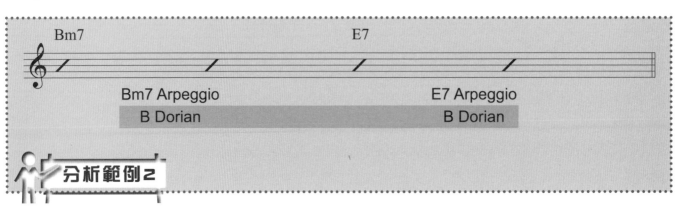

Bm7 Arpeggio
B Dorian

E7 Arpeggio
B Dorian

分析範例 2

長的不解決 IIm7♭5-V7

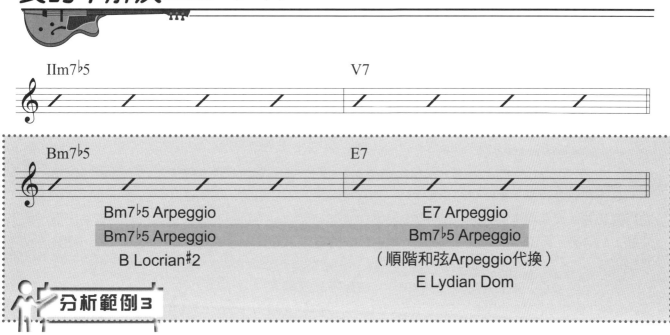

IIm7♭5 | V7

Bm7♭5 | E7

Bm7♭5 Arpeggio
Bm7♭5 Arpeggio
B Locrian#2

E7 Arpeggio
Bm7♭5 Arpeggio
（順階和弦Arpeggio代換）
E Lydian Dom

分析範例3

短的不解決 IIm7♭5-V7

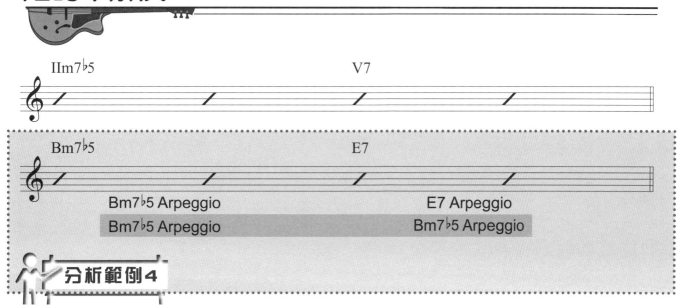

IIm7♭5 | V7

Bm7♭5 | E7

Bm7♭5 Arpeggio
Bm7♭5 Arpeggio

E7 Arpeggio
Bm7♭5 Arpeggio

分析範例4

其他特殊狀況

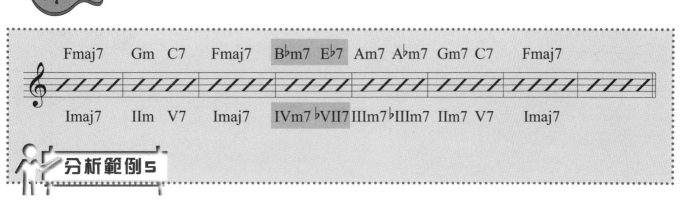

Fmaj7	Gm C7	Fmaj7	B♭m7 E♭7	Am7 A♭m7	Gm7 C7	Fmaj7
Imaj7	IIm V7	Imaj7	IVm7 ♭VII7	IIIm7♭IIIm7	IIm7 V7	Imaj7

分析範例5

在上述的和弦進行裡，B♭m7-E♭7是一個不解決的 II-V 結構，但這時卻可視為 F 小調的 IVm7-♭VII7。

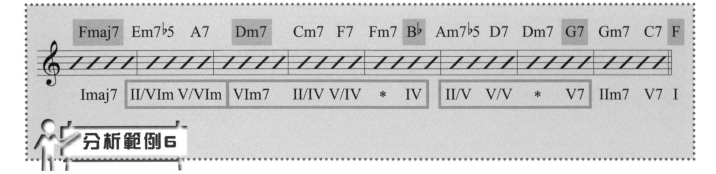

Fmaj7	Em7♭5	A7	Dm7	Cm7	F7	Fm7	B♭	Am7♭5	D7	Dm7	G7	Gm7	C7	F
Imaj7	II/VIm	V/VIm	VIm7	II/IV	V/IV	*	IV	II/V	V/V	*	V7	IIm7	V7	I

分析範例6

　　上述和弦進行裡，第二小節Em7♭5-A7為有被解決的Ⅱ-Ⅴ結構，也就是這兩個和弦可視為是Dm7的引導和弦，而第四小節裡的Cm7-F7應該為B♭的Ⅱ-Ⅴ和弦，但這組和弦卻進入Fm7，理論上為不解決的Ⅱ-Ⅴ結構，但Cm7-F7的一級和弦B♭就在Fm7的後方，分析Fm7的組成音F、A♭、C、E剛好分別是B♭的5、7、9、11（4）度音程。

　　所以這時我們可將Fm7視為B♭9sus4，如此一來就解決了Cm7-F7與B♭和弦間的隔閡。這樣子我們其實可以將整個和弦進行簡化視為F大調，額外注意處理第三小節的Dm7、第五小節的B♭、第七小節的G7。

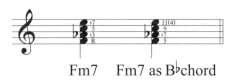

Fm7　　Fm7 as B♭chord

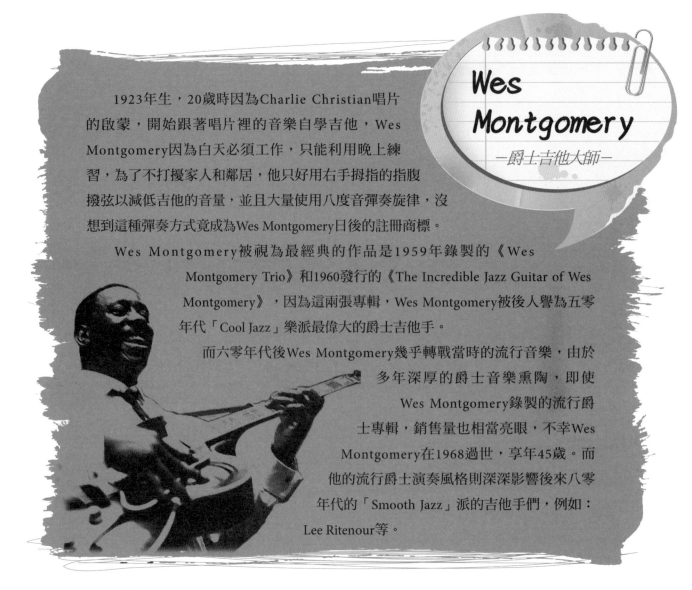

Wes Montgomery
－爵士吉他大師－

　　1923年生，20歲時因為Charlie Christian唱片的啟蒙，開始跟著唱片裡的音樂自學吉他，Wes Montgomery因為白天必須工作，只能利用晚上練習，為了不打擾家人和鄰居，他只好用右手拇指的指腹撥弦以減低吉他的音量，並且大量使用八度音彈奏旋律，沒想到這種彈奏方式竟成為Wes Montgomery日後的註冊商標。

　　Wes Montgomery被視為最經典的作品是1959年錄製的《Wes Montgomery Trio》和1960發行的《The Incredible Jazz Guitar of Wes Montgomery》，因為這兩張專輯，Wes Montgomery被後人譽為五零年代「Cool Jazz」樂派最偉大的爵士吉他手。

　　而六零年代後Wes Montgomery幾乎轉戰當時的流行音樂，由於多年深厚的爵士音樂熏陶，即使Wes Montgomery錄製的流行爵士專輯，銷售量也相當亮眼，不幸Wes Montgomery在1968過世，享年45歲。而他的流行爵士演奏風格則深深影響後來八零年代的「Smooth Jazz」派的吉他手們，例如：Lee Ritenour等。

x

Bebop Bridge

這次要討論的是第一課提及的五種常見爵士和弦進行的「種類5」Bebop Bridge。「Bebop Bridge」通常是曲式ＡＡＢＡ的B段。

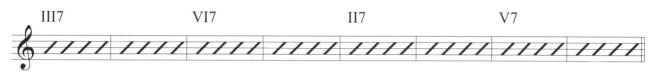

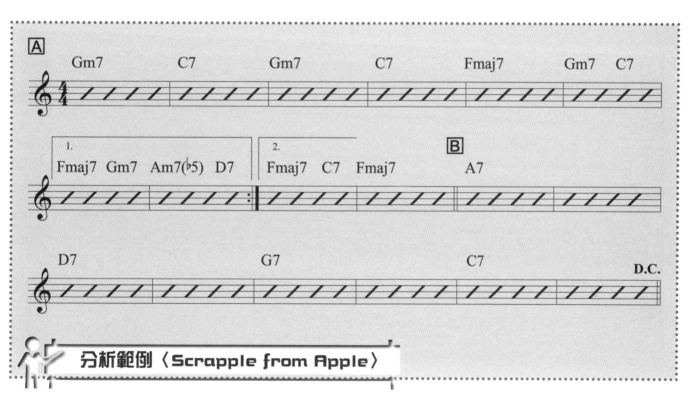

分析範例〈Scrapple from Apple〉

這首〈Scrapple from Apple〉，A段基本上是F大調，而B段結構就是「Bebop Bridge」，這時彈奏每個屬七弦的Arpeggio，但可以在每個屬七和弦「3度～5度」間與「 7度～根音」間，插入半音階連結的手法，以A7 Pattern #4 與D7 Pattern #2琶音指型為例，可插入的半音階音符如實心黑點所示。

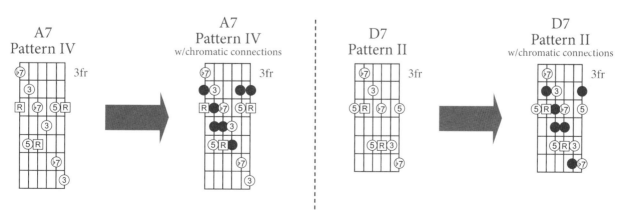

所以上述B段和弦進行可以彈奏的琶音＋半音階音符，如下圖所示：

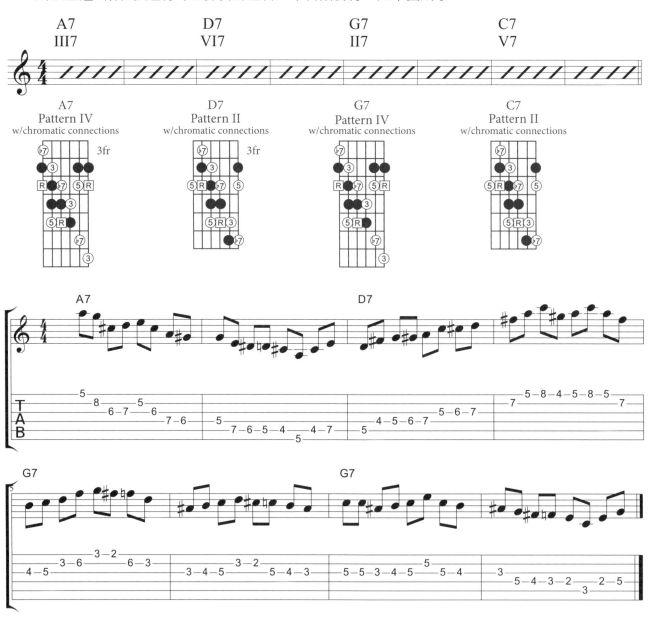

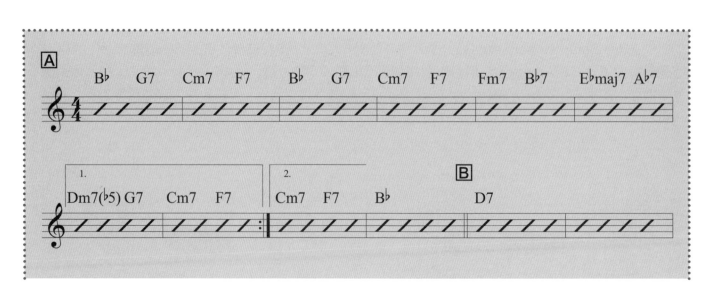

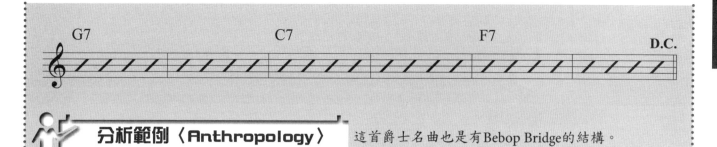

分析範例〈Anthropology〉 這首爵士名曲也是有Bebop Bridge的結構。

Joe Pass
－爵士吉他大師－

1929年出生在美國New Jersey，9歲收到爸爸送他的第一把吉他，到他14歲的時候就在當地小有名氣並加入當時知名的樂團「Tony Pastor」。

但是後來Joe Pass輟學並離開了自己的家鄉，到了紐約開始了職業吉他手的生涯，可是不幸的是這時他染上毒品，當時的他只是幫一些商業唱片公司錄製一些流行音樂伴奏，由於吸毒的關係，整個五零年代時期他經常出入監獄，Joe Pass和毒品抗爭了10多年的時間，才終於戒掉了毒癮。

在1962年，Joe Pass錄製一張《Sounds of Synanon》的專輯，受到了許多音樂人的肯定。也大概是這時他開始使用後來眾所皆知的Joe Pass經典Gibson ES-175吉他，並開始在洛杉機的各大錄音室與電視台工作，整個六零年代末與七零年代初，Joe Pass與當時知名樂手與歌手們合作，包含Louie Bellson、Frank Sinatra、Sarah Vaughan、Joe Williams、Della Reese、Johnny Mathis、Ella Fitzgerald等人，並在「Tonight Show」擔任樂隊。

1974年Joe Pass在Pablo唱片錄製了經典獨奏系列專輯《Virtuoso》與一張合奏專輯《The Trio》，而《The Trio》這張專輯獲得1975年葛萊美獎最佳爵士團體獎。

Joe Pass的彈奏風格包含著名的「Chord-Melody」風格，就是將旋律、和弦與Bass多聲部一起彈奏，加上對於和弦的驚人創意，可以說是二十世紀最偉大的爵士吉他手之一，Joe Pass於1994年過世於洛杉磯，享年65歲。

藍調樂句

藍調音階

※以下練習皆為 Standard Tuning

藍調（Blues）的旋律來自「藍調音階」（Blues Scale），幾乎是「小調五聲音階」加上一個額外的「♭5」音。

藍調音階：

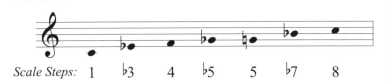

Scale Steps:　1　♭3　4　♭5　5　♭7　8

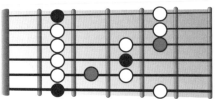

傳統的做法是將這個音階套用於藍調12小節和弦進行裡，例如下列C Blues 12小節和弦進行，僅完全使用一個C調藍調音階Solo。

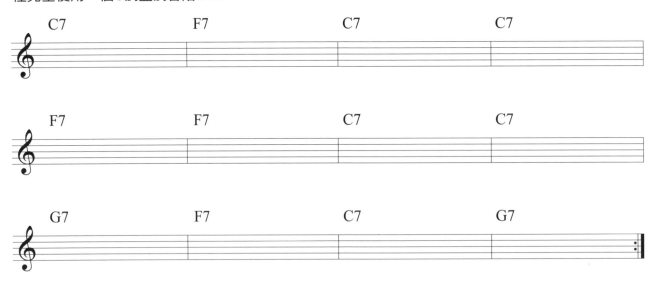

事實上許多藍調樂手或歌手會在藍調音階的架構下加入「大三度」、「大二度」、「大六度」等來增加藍調音樂的色彩，但主要的結構仍是藍調音階，額外的「♭5」音，可當作在旋律上不宜久留的經過音或裝飾音。當然也可以從屬七和弦為主結構的角度來分析這些藍調的旋律，它可以是以屬七和弦Arpeggio加上「大二度」、「大六度」等音程，也就是Mixo-Lydian音階。

但是藍調的旋律多是「流傳」下來的，重點在於「旋律」，不要太過份使用音階、樂理等素材來分析它們。請務必將以下樂句「熟背」！

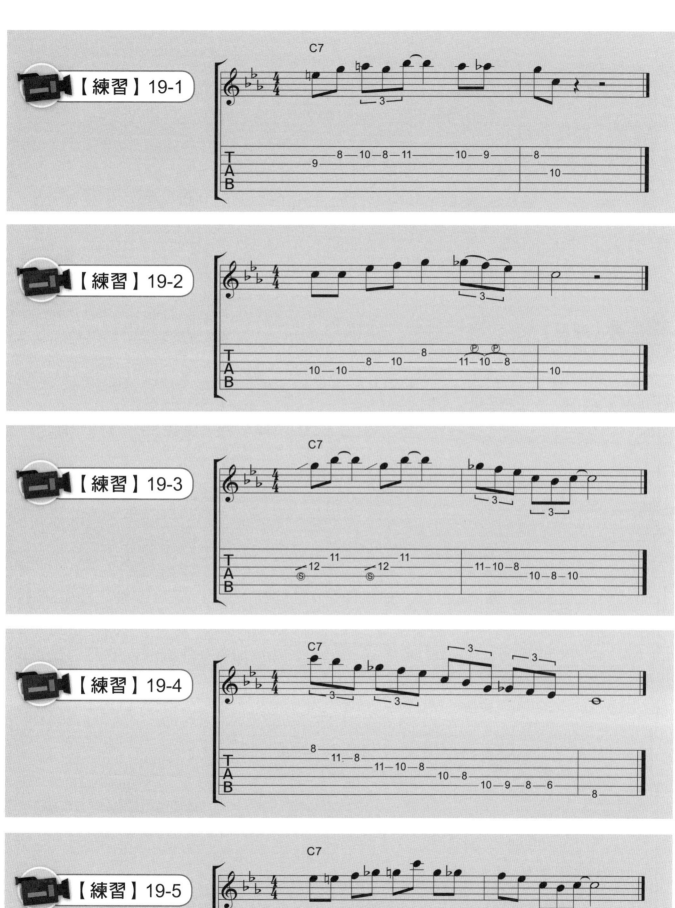

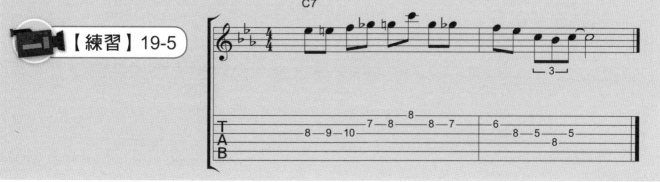

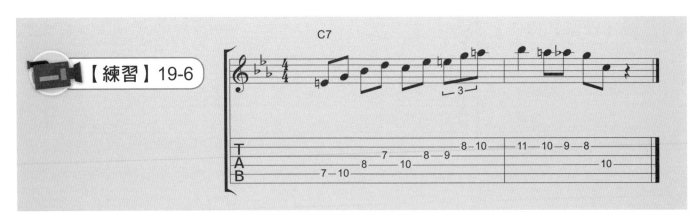

【練習】19-6

【練習】19-7 將上述旋律放在C調藍調12小節。

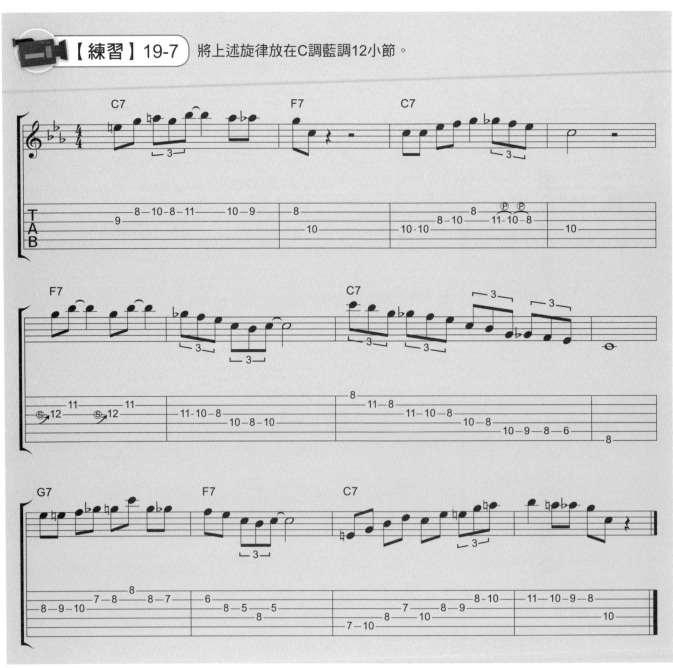

藍調的故事

追溯藍調的歷史，在17世紀開始的黑奴交易行為，有成批的黑奴被運往美洲，在1620到1850年間，約有50萬黑人從西非被運往紐奧良和密西西比的田地裡辛勤工作。同時，這些黑奴把他們世代延續的傳統音樂帶到了田地。這種音樂源自於他們的各種傳統儀式，是沒有什麼樂理可言的。而絕大部份奴隸是沒有人權可言的，他們唯一被允許的就是在田地裡勞動時可以哼唱自己的歌曲，也正是在這些田地裡，一種「呼叫－回答」的歌唱形式發展起來了。這些歌唱是奴隸們對於悲慘生活的一種發洩。奴隸們唯一的愉快就是週末夜裡的晚會和教堂裡的禮拜。田地裡的歌唱對於黑人來說是一種無比的靈魂撫慰作用。

1865年美國內戰的結束，正式終結了奴隸制度，這一時期以黑人為主的福音歌曲和靈魂樂風格開始萌芽。一直到W.C. Handy在1914年發行了「St. Louis Blues」，首先應用了Blues一詞作為歌名。

在1920年後，相當數量的鄉村藍調開始蓬勃發展，而各個地區的藍調音樂卻各有特色，其中一個地區是密西西比，具代表性的有Charlie Patton、Son House和Robert Johnson等。另一個地區是德州的達拉斯，那裡有Leadbelly、Blind Lemon Jefferson和Tampa Red等，另外在這一時期，動盪的經濟狀況讓許多人為了尋找更好的出路而移居芝加哥。在這裡芝加哥藍調迅速興盛起來。

除了藍調外，爵士樂和搖擺樂（Swing）也在此時得到了發展，還有一些規模漸大的樂隊也是得到進一步的發展，這些樂隊如Duke Ellington、Benny Goodman和Count Basie等，1930年代末，藍調吉他手Charlie Christian與Benny Goodman樂團同台獻藝，他是人們普遍認為第一個「電」吉他手，Jazz Blues也開始蔚為風潮。隨著科技的發展，錄音技術的進步、收音機的普及等，使得藍調音樂的魅力大放異彩。除了藍調的故鄉密西西比外，芝加哥成了吉他手雲集的城市，如Muddy Waters、Elmore James、Howling' wolf等；而德州藍調有T-Bone Walker、John Lee Hooker。自此，藍調音樂在美國擁有了一席之地。無論在二戰後的美國音樂文化上，還是在對後來的搖滾樂的影響上，藍調都起了重要的作用。

練習曲（1）

【練習】20-1　**Jazz Blues**

　　常見的「Jazz-Blues」爵士藍調曲式是由固定的12小節為和弦進行的循環，前八小節和傳統藍調一樣，然後第9小節起緊接著一個大調Ⅱ-Ⅴ-Ⅰ的結構，然後第11、12小節為典型的「Turnaround」，也就是Ⅰ-Ⅵ-Ⅱ-Ⅴ。唯第8小節常見使用第9小節（Dm7）的次屬和弦（A7）。

　　練習曲的旋律分析方面，第1小節為C7和弦為主的簡單旋律，而第2小節則將第1小節的旋律平移至F7和弦上，然後第3、第4小節則是延續第1小節的主題，並以C MixoLydian或C小調五聲音階延伸旋律。

　　第5、6小節是一個漂亮的F7爵士旋律（Lick），使用的大概是F MixoLydian混合半音階。第7小節一樣是單純的C MixoLydian旋律，第八小節是A Altered Scale（變化音階）旋律。

　　第9小節是D Harmonic Minor Scale（和聲小調音階）加上Fmaj7琶音，第10小節則是G7琶音從3度音開始上行加入♭9、♯9的音符，最後兩小節是制式的「Turnaround」旋律。

　　在理解旋律內容後，請務必將此練習曲熟背，並在相同的和弦進行下進行即興演奏。

Standard Tuning

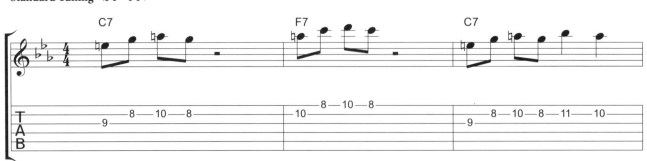

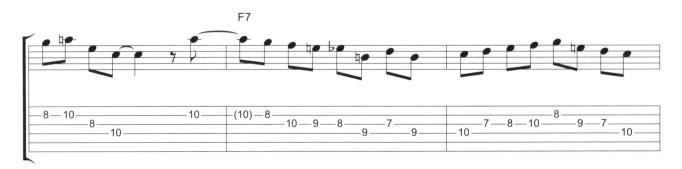

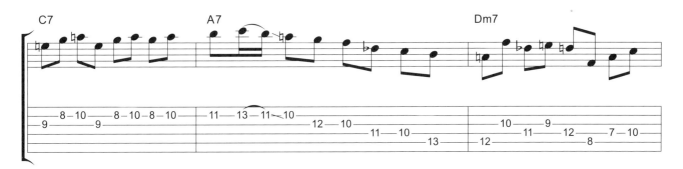

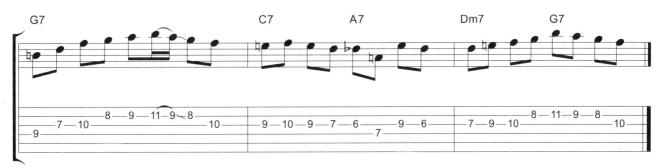

實用樂句

由本課練習曲中擷取出的一些即興演奏可用的樂句素材。

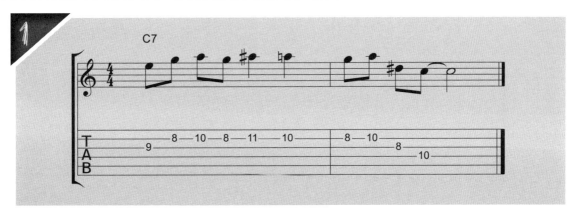

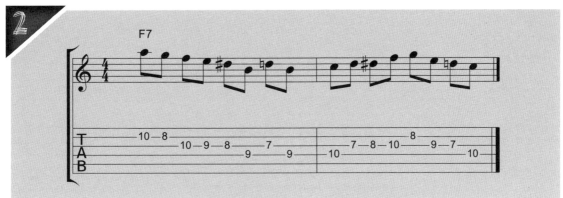

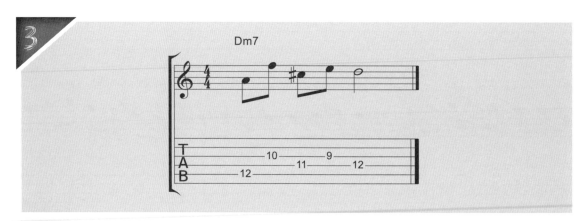

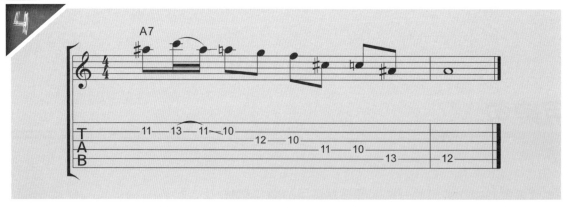

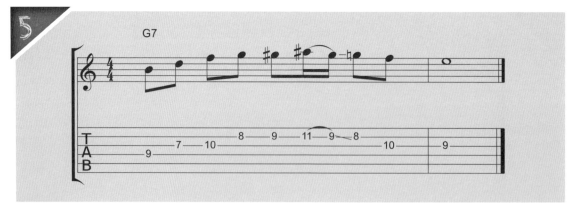

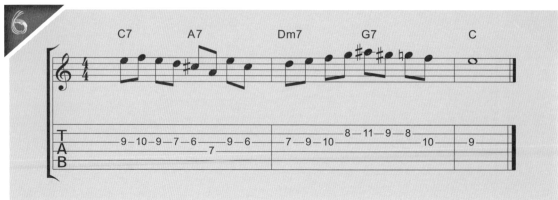

－爵士吉他大師－
Jim Hall

Jim Hall生於1930水牛城，然後搬家到俄亥俄州的克里弗蘭市，十歲時收到母親送給他的聖誕節禮物，一把吉他，開始了吉他的學習。青少年的Jim Hall用吉他彈奏唱片裡的旋律，包含Tenor Sax音樂家Paul Gonsalves、Lucky Thompson、Coleman Hawkins等和吉他手Charlie Christian的唱片。

1955年的時候，Jim Hall進入克里弗蘭音樂學院，學習鋼琴與音樂理論，一年之後搬到洛杉磯拜古典吉他演奏家Vincent Gomez為師學習古典吉他，同時他也剛好加入「Chico Hamilton」五重奏樂團，也就是這個時候Jim Hall傑出的演奏被許多音樂家讚揚。

1956年到1959年間，Jim Hall與薩克風手Jimmy Giuffre、低音提琴手Ralph Pena合作組成了「Jimmy Giuffre Trio」，這個時期Jim Hall發展出他個人的演奏風格，因此他後來偏好二重奏或三重奏的簡潔編制來演出。在「Jimmy Giuffre Trio」解散之後，Jim Hall先後與各爵士樂派的眾多大師們合作，如薩克斯手Ben Webster、Paul Desmond、Sonny Rollins和鋼琴家Bill Evans、Dave Brubeck等，不過後來因酗酒而暫別樂壇。

不久以後，Jim Hall先是在一個電台節目中演出，待到身體完全康復之後才又正式復出樂壇，並錄製了一些相當棒的唱片，特別是分別與鋼琴大師Bill Evans以及低音提琴大師Ron Carter合作的唱片，廣受好評，Jim Hall一直活躍在爵士樂壇上一直到2013年在睡夢中安詳過世，享年83歲。

第 **21** 課

練習曲（2）

【練習】 21-1

Jazz Minor Blues

常見的Jazz Minor Blues曲式是由固定的12小節為和弦進行的循環，前八小節和傳統Minor Blues一樣，然後第9小節起緊接著一個小調Ⅱ-Ⅴ-Ⅰ的結構，然後第12小節為短的小調Ⅱ-Ⅴ。

練習曲的旋律分析方面，第1小節為Cm7和弦為主的簡單旋律，而第2小節則將第1小節的旋律平移至Fm7和弦上，然後第3、第4小節則是大致以E♭maj7 Arpeggio代換Cm7和弦的旋律。

第5小節是一個Fm7 Arpeggio，第6小節大致是F Dorian、F小調五聲音階混合半音階的旋律。第7小節與第8小節是常見的Cm7和弦旋律。

第9小節是D Locrian♯2旋律，而第10小節則是將第9小節的旋律向上平移小三度，變成G Altered Scale的旋律給G7和弦使用。最後一小節則是單純C Harmonic Minor Scale(和聲小調音階)。在理解旋律內容後，請務必將此練習曲熟背，並在相同的和弦進行下進行即興演奏。

Standard Tuning

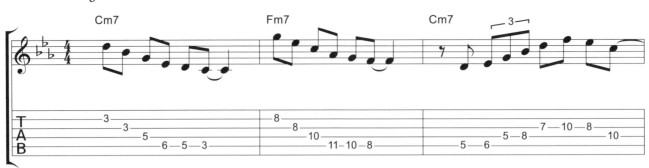

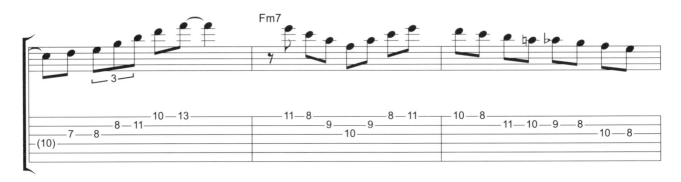

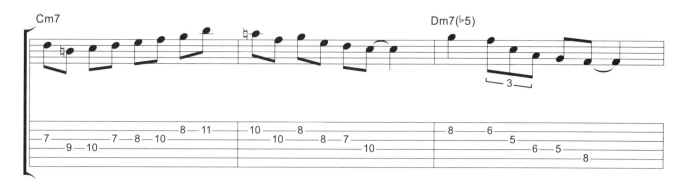

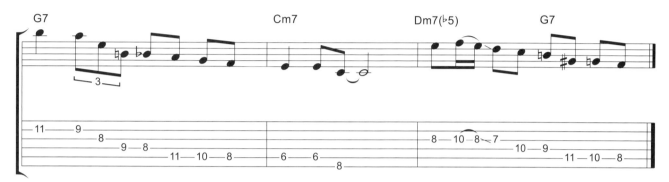

實用樂句

由本課練習曲中擷取出的一些即興演奏可用的樂句素材。

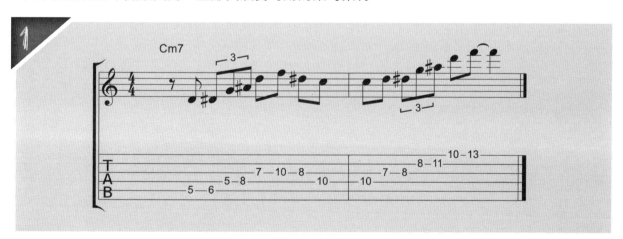

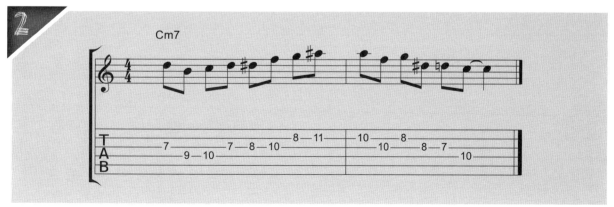

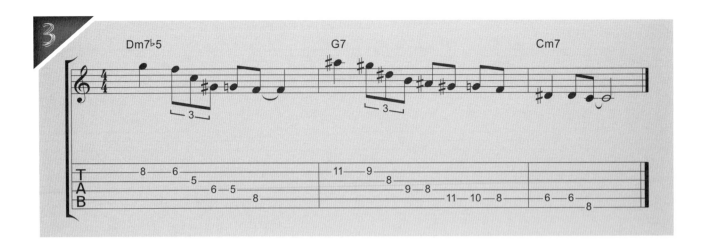

　　Pat Metheny生於1954年的密蘇里州，15歲那年Pat Metheny贏得了可以參加一週爵士營「Down Beat」獎學金，並且當時在吉他手Attila Zoller介紹下前往紐約會見爵士吉他大師Jim Hall與低音提琴大師Ron Carter，成為Pat Metheny音樂生涯的重要啟蒙。1972年Pat Metheny高中畢業後申請上邁阿密大學，他的優異表現讓他快速地取得學校的教職，然後隨即又前往波士頓擔任Gary Burton在百克里音樂學院的助教，1974年為鋼琴手Paul Bley錄製專輯，同時當時的bass手是Jaco Pastorius。

　　1975年Pat Metheny加入了Gary Burton的樂團，當時該團另一位吉他手是百克里音樂學院1967年的校友Mick Goorick，兩位吉他手在1975年一起接受「Guitar Player」雜誌的專訪，開啟了Pat Metheny的知名度，Pat Metheny也很快的與鼓手Bob Moses、Bass手Jaco Pastorius發行了第一張個人專輯《Bright Size Life》。

　　七零年代後期起Pat Metheny開始陸續推出許多張個人的專輯與以《Pat Metheny Group》為名的專輯，他的演奏風格橫跨了前衛當代爵士、Post-bop、拉丁爵士與現代融合爵士等，他的作品贏得三張金專輯與二十座葛萊美獎，至今已經巡迴演出超過三十年，每年演出120～240場。

第 22 課 練習曲（3）

【練習】22-1 **Charlie Parker Blues**

　　本週的練習曲是爵士即興演奏常見的Charlie Parker Blues，曲式依然是由固定的12小節為和弦進行的循環，但結構和傳統Blues差異甚大，基本上本篇練習曲是F大調，第一小節是調性中心和弦Fmaj7，然後第5小節維持藍調音樂的架構Ⅳ級和弦B♭maj7，而這個B♭maj7和弦之前是其Ⅴ級和弦F7、而這個F7和弦之前是其Ⅴ級和弦Cm7、而Cm7和弦之前是其Ⅴ級和弦G7，這種手法稱為「Back Cycling」，而在第9小節開始的大調Ⅱ-Ⅴ-Ⅰ結構之前，是以第9小節Gm7為目標半音推進的「未解決的Ⅱ-Ⅴ」和弦組合，然後最後兩小節為「Turnaround」。

　　練習曲的旋律分析方面，第1小節Fmaj7和弦使用大致是以F大調音階為主搭配半音階的旋律，而第2小節Em7-A7則是Arpeggio為主加入一點半音連結手法或A7的♭9度變化音，第3小節則使用D和聲小調音階，然後第4小節則是大致以E♭maj7 Arpeggio代換Cm7和弦加上F7 Arpeggio的旋律。

　　第5小節是B♭大調五聲音階，第6小節大致是B♭ Dorian，第7小節是A Dorian，第8小節是A♭ Dorian。第9小節Gm7與第10小節C7則是其Arpeggio為主的旋律，最後兩小節則是單純F大調「Turnaround」旋律。在理解旋律內容後，請務必將此練習曲熟背，並在相同的和弦進行下進行即興演奏。

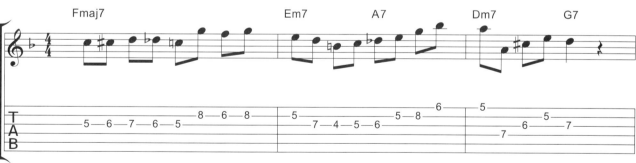

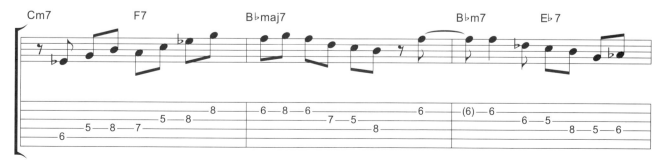

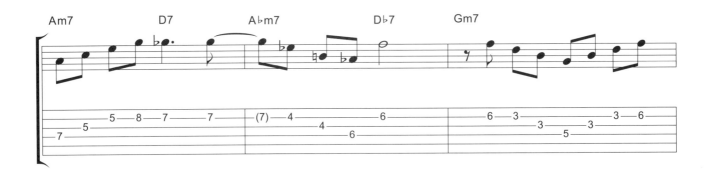

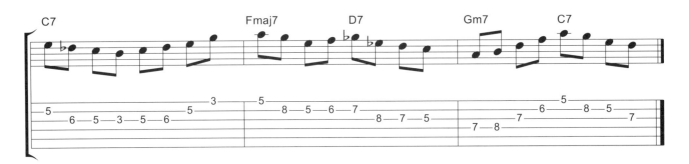

由本課練習曲中擷取出的一些即興演奏可用的樂句素材。

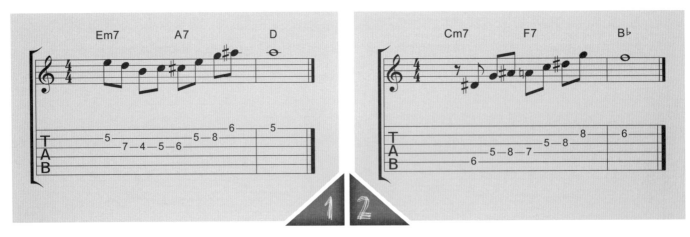

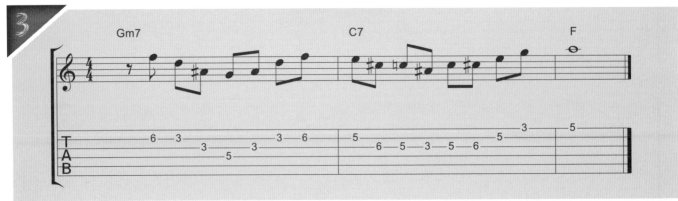

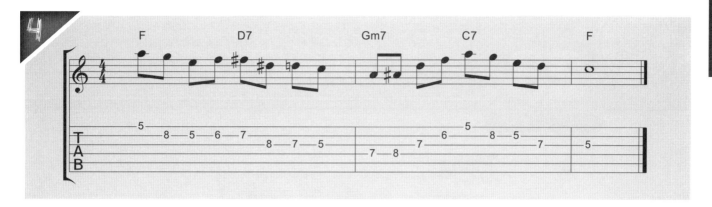

John McLaughlin
—爵士吉他大師—

1942年出生於英國的John McLaughlin，在年輕時因為藍調音樂的流行而開始學習吉他，之後逐漸專注於爵士樂與佛朗明哥音樂。而在成為職業樂手之後，他的音樂又受到印度音樂尤其是西塔琴大師Ravi Shankar的影響，而成為現代融合爵士樂派的先鋒。

1969年John McLaughlin錄製了首張個人專輯《Extrapolation》，然後隨即移居至紐約加入Tony Williams的融合爵士樂團「Lifetime」，在之後他被邀請加入Miles Davis樂團，1970年時並與著名貝斯手Charlie Haden合作，推出了具東方音樂風格的經典專輯《My Goal's Beyond》，隨即離開Miles Davis樂團。

1971年時John McLaughlin擔任「Mahavishnu Orchestra」的團長，推出了《The Inner Mounting Flame》這張經典作品。Mahavishnu Orchestra在推出幾張專輯後解散，John McLaughlin就與幾位印度樂手組成了「Shakti」樂團，而致力於木吉他與印度東方風格的音樂創作。Shakti樂團錄製了三張專輯後解散。

70年代末與80年代初期，John McLaughlin組了個「the One Truth Band」樂團，與Al Di Meola、佛朗明哥吉他手Paco de Lucia錄製了吉他三重奏專輯《Friday Night in San Francisco》、《Passion, Grace & Fire》，這三位吉他手所組成的木吉他三重奏的旋風橫掃世界各地。之後他則多以個人身分活躍於樂壇至今。在其漫長的音樂生涯中，John McLaughlin他不斷創新風格，為之後的融合爵士樂手們立下了許多典範，也使得他堪稱融合爵士吉他之父。

練習曲（4）

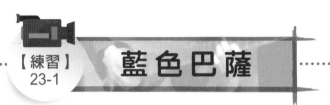

【練習】23-1　藍色巴薩

〈藍色巴薩〉這首曲子在本書中已經討論過它的伴奏（Bossa Nova）、和弦結構（除了前四小節外，其餘由C小調 II-V-I 與 D♭大調 II-V-I 組成），由本篇練習曲可練習到更多的 II-V-I 旋律，第4小節Cm7與Fm7是其個別的Arpeggio和Dorian音階為主的旋律線，最後一小節反覆回第一小節構成一個短的C小調 II-V-I，實際彈奏時可不去理會它。建議將此練習曲熟背，並在這樣的和弦進行下練習Solo，並吸收更多的 II-V-I 樂句。

Standard Tuning

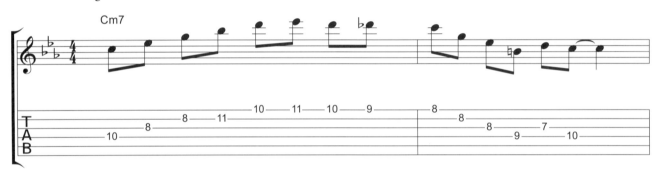

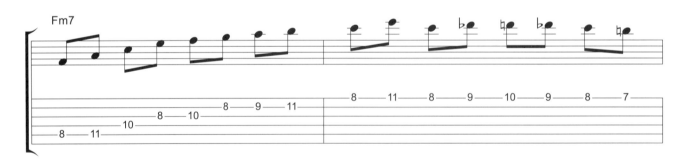

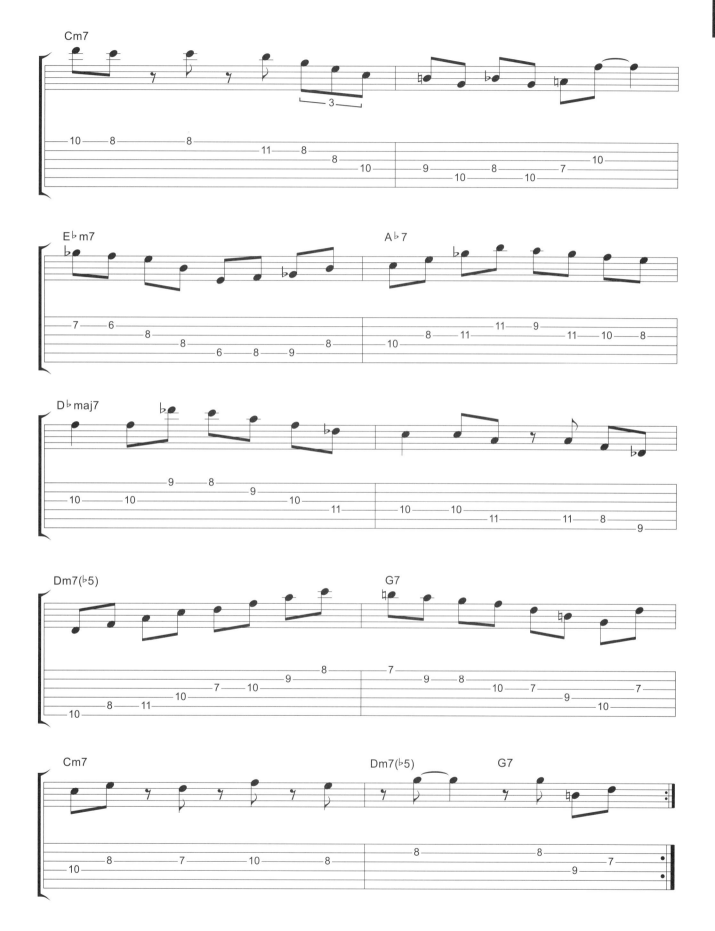

練習曲（5）

【練習】
24-1

太陽

這首曲子的第3小節到第6小節是一個F大調的Ⅱ-V-I，第7小節到第9小節為Eᵇ大調的Ⅱ-V-I，第10小節到第11小節是一個短的Dᵇ大調Ⅱ-V-I，而第12小節反覆回第1小節也構成一個短的C小調Ⅱ-V-I。又是一個整首曲子幾乎由各個Ⅱ-V-I和弦進行結構組成的例子。

值得一提的是這幾個Ⅱ-V-I間的連接關係，F大調的Ⅱ-V-I的I級和弦Fmaj7之後緊接著Fm7，也就是Eᵇ大調的Ⅱ-V-I的Ⅱ級和弦，而Fmaj7接Fm7製造聽覺上平行調轉換的感覺。然後Eᵇ大調的Ⅱ-V-I的I級和弦Emaj7後緊接著Dᵇ大調Ⅱ-V-I的Ⅱ級和弦Eᵇm7，也是相同的手法。最後Dᵇ大調Ⅱ-V-I的I和弦Dᵇmaj7接Dm7ᵇ5，這樣的和聲進行只有移動根音(Dᵇ至D)，和弦組成音除了根音外，都是相同的。請熟背練習曲，並在這樣的和弦進行下練習Solo，吸收更多Ⅱ-V-I樂句。

Standard Tuning (♩ = ♪♪)

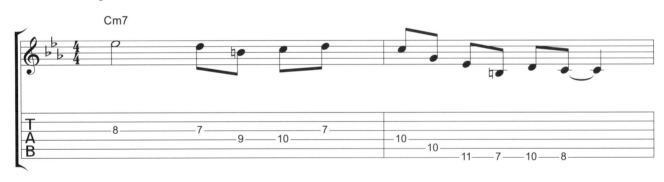

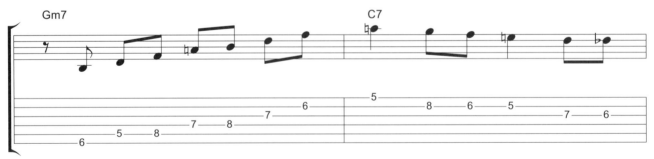

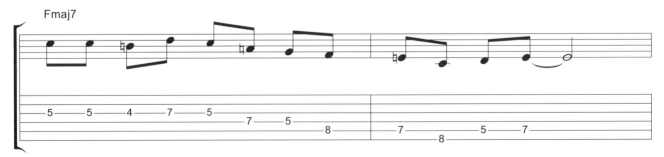

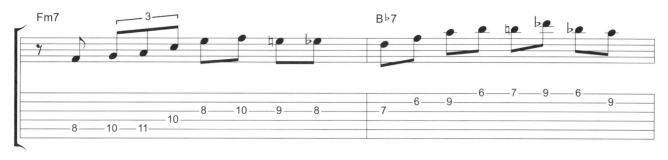

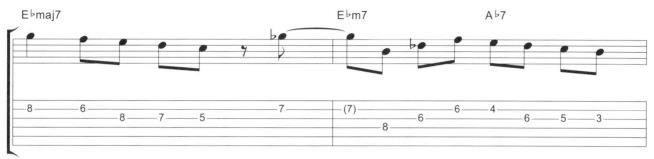

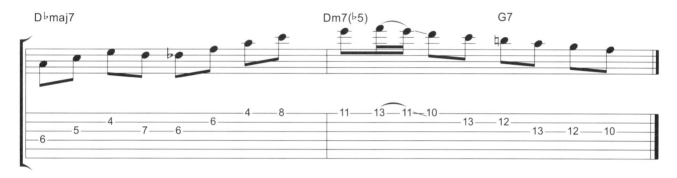

結語

ENJOY
JAZZ GUITAR

經過了24週的基礎訓練，接下來的步驟就是實際地拿出「The Real Book」，從那些極受歡迎的爵士經典曲，一首一首的分析、練習、即興演奏、上台演出…，本書所提供的資訊與訓練應該讓您有足夠的能力應付大部份的曲目，當然，學海無涯，涉略更多的爵士知識是更進一步必要的路程，祝大家玩得愉快。

最新圖書目錄 **麥書文化**

學習音樂最佳途徑
音樂人必備叢書
專業樂譜

COMPLETE CATALOGUE

民謠彈唱系列

書名	編著/定價	說明
彈指之間 Guitar Handbook	潘尚文 編著 定價380元 附影音教學 QR Code	吉他彈唱、演奏入門教本，基礎進階完全自學。精選中文流行、西洋流行等必練歌曲。理論、技術循序漸進，吉他技巧完全攻略。
指彈好歌 Great Songs And Fingerstyle	吳進興 編著 定價400元 附影音教學 QR Code	附各種節奏詳細解說、吉他編曲教學，是基礎進階學習者最佳教材，收錄流行必練歌曲、經典指彈歌曲，且附前奏影音示範、原曲仿真編曲影片QR Code連結。
節奏吉他完全入門24課 Complete Learn To Play Rhythm Guitar Manual	顏鴻文 編著 定價400元 附影音教學 QR Code	詳盡的音樂節奏分析、影音示範，各類型常用音樂風格、吉他伴奏方式解說，活用樂理知識，伴奏更為生動。
就是要彈吉他 	張雅惠 編著 定價240元	作者超過30年教學經驗，讓你30分鐘內就能自彈自唱！本書有別於以往的教學方式，僅需記住4種和弦按法，就可以輕鬆入門吉他的世界！
吉他玩家 Guitar Player	周重凱 編著 定價400元	最經典的民謠吉他技巧大全，基礎入門、進階演奏完全自學。精彩吉他編曲、重點解析，詳盡樂理知識教學。
吉他贏家 Guitar Winner	周重凱 編著 定價400元	自學、教學最佳選擇，漸進式學習單元編排。各調範例練習，各類樂理解析，各式編曲手法完整呈現。入門、進階、Fingerstyle必備的吉他工具書。
六弦百貨店彈唱精選1、2 Guitar Shop Song Collection	潘尚文 編著 定價360元	專業吉他TAB譜，本書附有各級和弦圖表、各調音階圖表。全新編曲、自彈自唱的最佳叢書。
六弦百貨店精選3 Guitar Shop Song Collection	潘尚文、盧家宏 編著 定價360元	收錄年度華語暢銷排行榜歌曲，內容涵蓋六弦百貨歌曲精選。專業吉他TAB譜六線套譜，全新編曲，自彈自唱的最佳叢書。
六弦百貨店精選4 Guitar Shop Special Collection 4	潘尚文 編著 定價360元	精采收錄16首絕佳吉他編曲流行彈唱歌曲－獅子合唱團、盧廣仲、周杰倫、五月天……，一次收藏32首獨立樂團歷年最經典歌曲－茄子蛋、逃跑計劃、草東沒有派對、老王樂隊、滅火器、葉先生……。
超級星光樂譜集（1）（2）（3） Super Star No.1.2.3	潘尚文 編著 定價380元	每冊收錄61首「超級星光大道」對戰歌曲總整理。每首歌曲均標註有吉他六線套譜、簡譜、和弦、歌詞。
I PLAY－MY SONGBOOK 音樂手冊（大字版） I PLAY－MY SONGBOOK (Big Vision)	潘尚文 編著 定價360元	收錄102首中文經典及流行歌曲之樂譜。保有原曲風格、簡譜完整呈現，各項樂器演奏皆可。A4開本、大字清楚呈現，線圈裝訂翻閱輕鬆。
I PLAY詩歌－MY SONGBOOK Top 100 Greatest Hymns Collection	麥書文化編輯部 編著 定價360元	收錄經典福音聖詩、敬拜讚美傳唱歌曲100首。完整前奏、間奏，好聽和弦編配，敬拜更增氣氛。內附吉他、鍵盤樂器、烏克麗麗之各調性和弦級數對照表。
名曲100（上）（下） The Greatest Hits No.1 / No.2	潘尚文 編著 每本定價320元 CD	收錄自60年代至今吉他必練的經典西洋歌曲，每首歌曲均有詳細的技巧分析、歌曲中譯歌詞，另附示範演奏CD。

電吉他系列

書名	編著/定價	說明
電吉他完全入門24課 Complete Learn To Play Electric Guitar Manual	劉旭明 編著 定價400元 附影音教學 QR Code	電吉他輕鬆入門，教學內容紮實詳盡，掃描書中QR Code即可線上觀看教學示範。
調琴聖手 Guitar Sound Effects	陳慶民、華育棠 編著 定價400元 附示範音樂 QR Code	最完整的吉他效果器調校大全。各類吉他及擴大機特色介紹、各類型效果器完整剖析、單踏板效果器串接實戰運用。內附示範演奏音樂連結，掃描QR Code。
主奏吉他大師 Masters of Rock Guitar	Peter Fischer 編著 定價360元 CD	書中講解大師必備的吉他演奏技巧，描述不同時期各個頂級大師演奏的風格與特點，列舉大量精彩作品，進行剖析。
節奏吉他大師 Masters of Rhythm Guitar	Joachim Vogel 編著 定價360元 CD	來自頂尖大師的200多個不同風格的演奏Groove，多種不同吉他的節奏理念和技巧，附CD。
搖滾吉他秘訣 Rock Guitar Secrets	Peter Fischer 編著 定價360元 CD	書中講解蜘蛛爬行手指熱身練習，搖桿俯衝轟炸、即興創作、各種調式音階、神奇音階、雙手點指等技巧教學。
前衛吉他 Advance Philharmonic	劉旭明 編著 定價600元 2CD	從基礎電吉他技巧到各種音樂觀念、型態的應用。最扎實的樂理觀念、最實用的技巧、音階、和弦、節奏、調式訓練，吉他技術完全自學。
現代吉他系統教程Level 1～4 Modern Guitar Method Level 1~4	劉旭明 編著 每本定價500元 2CD	第一套針對現代音樂的吉他教學系統，完整音樂訓練課程，不必出國就可體驗美國MI的教學系統。
瘋狂電吉他 Crazy Eletric Guitar	潘學觀 編著 定價499元 CD	速彈、藍調、點弦等多種技巧解析，精選17首經典搖滾樂曲演奏示範，附CD。
征服琴海1、2 Complete Guitar Playing No.1 / No.2	林正如 編著 定價700元 3CD	參考美國MI教學系統的吉他用書，適合想從最基本的學習上奠定穩定基礎的學習者。實務運用與觀念解析並重，內容包括總體概念及旋律概念與聲概念、調性與順階和弦之運用、調式運用與預備爵士課程、爵士和聲與即興的運用。

古典吉他系列

書名	編著/定價	說明
樂在吉他 Joy With Classical Guitar	楊昱泓 編著 定價360元 附影音教學 QR Code	本書專為初學者設計，學習古典吉他從零開始。詳盡的樂理、音樂符號術語解說、吉他音樂家小故事，完整收錄卡爾卡西二十五首練習曲，並附詳細解說。
新編古典吉他進階教程 New Classical Guitar Advanced Tutorial	林文前 編著 定價550元 DVD+MP3	收錄古典吉他之經典進階曲目，可作為卡爾卡西的銜接教材，適合具備古典吉他基礎者學習。五線譜、六線譜對照，附影音演奏示範。

木吉他演奏系列

指彈吉他訓練大全 Complete Fingerstyle Guitar Training	盧家宏 編著 定價460元 DVD	第一本專為Fingerstyle學習所設計的教材，從基礎到進階，涵蓋各類樂風編曲手法、經典範例，隨書附教學示範DVD。
六弦百貨店指彈精選1、2 Guitar Shop Fingerstyle Collection	盧家宏 編著 定價300元 DVD	專業吉他TAB譜，本書附指彈六線譜使用符號及技巧解說。全新編曲，12首木吉他演奏示範，附全曲DVD影像光碟。
吉他新樂章 Finger Stlye	盧家宏 編著 定價550元 CD+VCD	18首最膾炙人口的電影主題曲改編而成的吉他獨奏曲，詳細五線譜、六線譜、和弦指型、簡譜完整對照並行之超級套譜，附贈精彩教學VCD。
吉樂狂想曲 Guitar Rhapsody	盧家宏 編著 定價550元 CD+VCD	12首日韓劇主題曲超級樂譜，五線譜、六線譜、和弦指型、簡譜全部收錄。彈奏解說、單音版曲譜，簡單易學，附CD、VCD。

電貝士系列

電貝士完全入門24課 Complete Learn To Play E.Bass Manual	范漢威 編著 定價360元 DVD+MP3	電貝士入門教材，教學內容由深入淺、循序漸進，隨書附影音教學示範DVD。
The Groove The Groove	Stuart Hamm 編著 定價800元 教學DVD	本世紀最偉大的Bass宗師「史都翰」電貝斯教學DVD，多機數位影音、全中文字幕。收錄5首「史都翰」精采Live演奏及完整貝斯四線套譜。
電貝士旋律奏法 Bass Line	Rev Jones 編著 定價680元 DVD	此張DVD是Rev Jones全球首張在亞洲拍攝的教學帶，全中文字幕。內容從基本的左右手技巧奏起，還談論到一些關於Bass的音色與設備的選購、各類的音樂風格的演奏。內附PDF檔完整樂譜。
放克貝士彈奏法 Funk Bass	范漢威 編著 定價360元 CD	最貼近實際音樂的練習材料，最健全的系統學習與流程方法。30組全方位完正訓練課程，超高效率提升彈奏能力與音樂學習光碟。
搖滾貝士 Rock Bass	Jacky Reznicek 編著 定價360元 CD	電貝士的各式技巧解說及各式曲風教學。CD內含超過150首關於搖滾、藍調、靈魂樂、放克、雷鬼、拉丁和爵士的練習曲和基本律動。

烏克麗麗系列

烏克麗麗完全入門24課 Complete Learn To Play Ukulele Manual	陳建廷 編著 定價360元 附影音教學 QR Code	烏克麗麗輕鬆入門一學就會，教學簡單易懂，內容紮實詳盡，隨書附贈影音教學示範，學習樂器完全無壓力快速上手！
快樂四弦琴1 Happy Uke	潘尚文 編著 定價320元 附示範音樂下載QR code	夏威夷烏克麗麗彈奏法標準教材、適合兒童學習。徹底學「搖擺、切分、三連音」三要素。
烏克城堡1 Ukulele Castle	龍映育 編著 定價320元 DVD	從建立節奏感和音到認識音符、音階和旋律，每一課都用心規劃歌曲、故事和遊戲。附有教學MP3檔案，突破以往形式的伴唱方式，結合烏克麗麗與木箱鼓，加上大提琴跟鋼琴伴奏，讓老師進行教學、說故事和帶唱遊活動時更加多變化！
烏克麗麗名曲30選 30 Ukulele Solo Collection	盧家宏 編著 定價360元 DVD+MP3	專為烏克麗麗獨奏而設計的演奏套譜，精心收錄30首名曲，隨書附演奏DVD+MP3。
烏克麗麗指彈獨奏完整教程 The Complete Ukulele Solo Tutorial	劉宗立 編著 定價360元 DVD	詳述基本樂理知識、102個常用技巧，配合高清影片示範教學，輕鬆易學。
I PLAY-MY SONGBOOK音樂手冊 I PLAY-MY SONGBOOK	潘尚文 編著 定價360元	收錄102首中文經典及流行歌曲之樂譜，保有原曲風格、簡譜完整呈現，各項樂器演奏皆可。
烏克麗麗二指法完美編奏 Ukulele Two-finger Style Method	陳建廷 編著 定價360元 DVD+MP3	詳細彈奏技巧分析，並精選多首歌曲使用二指法重新編奏，二指法影像教學、歌曲彈奏示範。
烏克麗麗大教本 Ukulele Complete textbook	龍映育 編著 定價400元 DVD+MP3	有系統的講解樂理觀念，培養編曲能力，由淺入深地練習指彈技巧，基礎的指法練習、對拍彈唱、視譜訓練。
烏克麗麗彈唱寶典 Ukulele Playing Collection	劉宗立 編著 定價400元	55首熱門彈唱曲譜精心編配，包含完整前奏間奏，還原Ukulele最純正的編曲和演奏技巧。詳細的樂理知識解說，清楚的演奏技法教學及示範影音。
烏克麗麗民歌精選 Ukulele Folk Song Collection	張國霖 編著 每本定價400元	精彩收錄70-80年代經典民歌99首。全書以C大調採譜，彈奏簡單好上手！譜面閱讀清晰舒適，精心編排減少翻閱次數。附常用和弦表、各調音階指板圖、常用節奏&指法。

打擊樂器系列

爵士鼓完全入門24課 Complete Learn To Play Drum Sets Manual	方翊瑋 編著 定價400元 附影音教學 QR Code	爵士鼓入門教材，教學內容深入淺出、循序漸進。掃描書中QR Code即可線上觀看教學示範。詳盡的教學內容，學習樂器完全無壓力快速上手。
木箱鼓完全入門24課 Complete Learn To Play Cajon Manual	吳岱育 編著 定價360元 附影音教學 QR Code	循序漸進、深入淺出的教學內容，掃描書中QR Code即可線上觀看教學示範，讓你輕鬆入門24課，用木箱鼓來玩樂團，一起進入節奏的世界！
邁向職業鼓手之路 Be A Pro Drummer Step By Step	姜永正 編著 定價500元 CD	姜永正老師精心著作，完整教學解析、譜例練習及詳細單元練習。內容包括：鼓棒練習、揮棒法、8分及16分音符基礎練習、切分拍練習…等詳細教學內容，是成為職業鼓手必備之專業書籍。
爵士鼓技法破解 Decoding The Drum Technic	丁麟 編著 定價800元 CD+VCD	爵士DVD互動式影像教學光碟，多角度同步樂譜自由切換，技法招術完全破解。完整鼓譜教學譜例，提昇視譜功力。
最適合華人學習的Swing 400招	許厥恆 編著 定價500元 DVD	從「不懂JAZZ」到「完全即興」，鉅細靡遺講解。Standand清單500首，40種手法心得，職業視譜技能…秘笈化資料，初學者保證學得會！進階者的一本爵士通。

爵士鼓・木箱鼓・豎笛・吉他・烏克麗麗・電貝士・長笛

完全入門系列叢書
輕鬆入門24課　樂器一學就會！

完全無壓力快速上手！

➡ 內容紮實，簡單易懂　　➡ 詳盡的教學內容
➡ 24課由淺入深地學習　　➡ 內附教學影片

爵士鼓 完全入門24課
方翊瑋 編著
內附影音教學QR Code
每本定價：400元

豎笛 完全入門24課
林姿均 編著
內附影音教學QR Code
每本定價：400元

節奏吉他 完全入門24課
顏鴻文 編著
內附影音教學QR Code
每本定價：400元

長笛 完全入門24課
洪敬婷 編著
內附影音教學QR Code
每本定價：400元

電吉他 完全入門24課
劉旭明 編著
內附影音教學QR Code
每本定價：400元

電貝士 完全入門24課
范漢威 編著
內附教學DVD&MP3
每本定價：360元

烏克麗麗 完全入門24課
陳建廷 編著
內附影音教學QR Code
每本定價：360元

木箱鼓 完全入門24課
吳岱育 編著
內附影音教學QR Code
每本定價：360元

現代吉他系統教程
Modern Guitar Method

爵士吉他
完全入門24課

編著	劉旭明
美術設計	范韶芸、陳盈甄
封面設計	范韶芸、陳盈甄
電腦製譜	林聖堯
譜面輸出	林聖堯
編輯校對	吳怡慧、陳珈云
錄音混音	麥書（Vision Quest Media Studio）
編曲演奏	劉旭明
影像處理	張惠娟、林仁斌

出版	麥書國際文化事業有限公司
	Vision Quest Publishing International Co., Ltd.
地址	10647 台北市羅斯福路三段325號4F-2
	4F.-2, No.325, Sec. 3, Roosevelt Rd.,
	Da'an Dist., Taipei City 106, Taiwan (R.O.C.)
電話	886-2-23636166 · 886-2-23659859
傳真	886-2-23627353
郵政劃撥	17694713
戶名	麥書國際文化事業有限公司

http://www.musicmusic.com.tw
E-mail：vision.quest@msa.hinet.net

中華民國108年06月 二版